KB075339

그림이 있어
괜찮은 하루

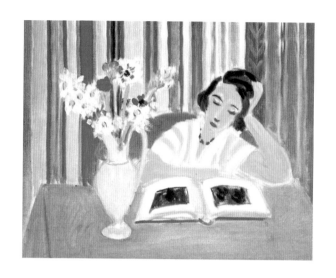

그림이 있어 괜찮은 하루

말보다 확실한 그림 한 점의 위로

조안나 지음

마로니에북스

일러두기

- 인명과 지명 등의 외래어는 국립국어원의 외래어 표기를 따르는 것을 기본으로 했으나 국내에 통용되는 고유명사의 경우 이를 우선으로 적용했습니다.
- 그림 제목은 〈 〉로, 도서명은 『 』로, 영화 및 드라마, 잡지의 제목 등은 「 」로 표시했습니다.
- 그림 정보는 화가명, 제목, 제작 방법, 크기, 연도, 소장처 순으로 기재했으며, 정보가 부족하거나 확인이 어려운 부분은 기재하지 않았습니다.
- 이 서적 내에 사용된 일부 작품은 SACK를 통해 ADAGP, ARS, SIAE, Succession Picasso, VG Bild-Kunst와 저작권 계약을 맺은 것입니다. 저작권법에 의하여 한국 내에서 보호를 받는 저작물이므로 무단 전재 및 복제를 금합니다. 또한 저작권자를 찾지 못한 일부 작품과 내용 수록 협의가 진행 중인 인용문에 대해서는 확인되는 대로 정식 동의 절차를 밟겠습니다.

10쪽: 알프레드 시슬레, 〈빌뇌브 라 가렌 다리〉, 캔버스에 유채, 49.5×65.4cm, 1872년, 뉴욕 메트로폴리탄 미술관

14쪽: 폴 시냐크, 〈식당 방, 작품 152번〉, 캔버스에 유채, 89×116cm, 1886-87년, 오테를로 크륄러 뮐러 미술관

58쪽: 피에르 오귀스트 르누아르, 〈쥘리 마네(고양이를 안고 있는 아이)〉, 캔버스에 유채, 65×54cm, 1887년, 파리 오르세 미술관

102쪽: 메리 커샛, 〈붉은 백일초를 든 여인〉, 캔버스에 유채, 73.6×60.3cm, 1891년, 워싱턴 내셔널 갤러리

150쪽: 클로드 모네, 〈정원의 여인〉, 캔버스에 유채, 1867년, 상트페테르부르크 에르미타주 미술관

206쪽: 베르트 모리조, 〈핑크 드레스〉, 캔버스에 유채, 54.6×67.3cm, 1870년경, 뉴욕 메트로폴리탄 미술관

설명이 필요 없는
그림들

"나는 선택이 아닌 운명에 의해 모험가가 되었다."

_ 빈센트 반 고흐

바쁜 일을 끝내고 마주하는 그림 한 장이 주는 위로는 실로 어마어마하다. 처음엔 고상해 보이고 싶어서 시작한 취미였지만, 미술관 스태프로 일했던 짧은 1년간 나는 텍스트를 통해 느꼈던 답답함을 그림을 통해 해소할 수 있었다. 예술의 전당에서 열렸던 오르세 미술관 특별전시 기간 중에 엄마가 뇌출혈로 쓰러졌다. 매표소에 출근 도장을 찍자마자 얼마 안 있어 전화가 왔다. 수영장에서 엄마가 응급실로 실려 갔다고 했다. 그날 밤 수술을 끝낸 엄마를 중환자실에

두고 집으로 돌아와 펑펑 울었다. 그때 아침마다 여유롭게 보았던 코로의 하늘이 떠올랐다. 엄마에게 그 아름다운 하늘을 그림으로 꼭 보여주고 싶었다. 실제로 보여줄 수 있다면 더 좋았겠지만, 그 일이 있은 후 엄마와 미술관 여행을 가지는 못했다. 대신, 엄마가 건강을 되찾은 후(우려와 달리 후유증이 거의 없었다) 강원도의 하늘을 함께 실컷 바라보았다. 구름이 낮게 깔려 기분 좋게 화창한 하늘은 그림만큼 아름다웠다.

미술 전공자도 아니고, 그렇다고 유명한 모든 미술관을 다 가본 것도 아니지만 나는 책 내지와 표지 디자인, 폰트 색, 입는 옷 색깔을 정할 때마다 '내가 아는 그림'을 생각한다. 형태보단 색으로 기억되는 그림들이 주로 그 대상이 된다. 슬픈 상황을 극복하기 위해서도 그림은 나에게 좋은 무기가 되어준다. 책과 달리 그림은 생각의 회로가 필요 없다. 어느 정도 한국어라는 모국어에서 멀어진 환경에서 살고 있는 나에게 그림은 때때로 수줍은 말동무가 되어주기도 한다.

이미 이 세상엔 수많은 미술 에세이가 존재한다. 하지만 내가 쓰려는 이 미술 에세이는 사실 그림이 주인공이 아닐 수도 있다. 유명 화가의 잘 알려진 명작일 수도 있고, 매일 보는 풍경일 수도 있고, 남들은 잘 모르는 미국 현대 작가의 정물화일 수도 있다. 내가 차려

빈센트 반 고흐, 〈정물: 장미와 아네모네가 꽂힌 일본식 화병〉,
캔버스에 유채, 51.7×52cm, 1890년, 파리 오르세 미술관

놓은 아침밥을 닮은 그림일 수도 있고, 즐겨 입는 브랜드의 룩북일 수도, 인스타그램에 저장해둔 북유럽 브랜드의 사진일 수도 있다. 지난해에 시카고 미술관The Art Institute of Chicago에서 보았던 앙리 마티스의 그림도 분명 등장할 것이고, 파리의 오르세 미술관에서 보았던 반고흐의 꽃병 그림 이야기도 할 것이다. 입덧 기간 중에 힘겹게 돌아다녔던 보스턴 미술관과 뉴욕 현대미술관MoMA의 슬픈 사연도 있을 것이다.

유독 오래 바라보았던 고흐의 꽃병 그림을 담아 본다. 첫 글에. 물감이 겹겹이 칠해져 있어서 손을 대면 부조처럼 형태가 만져질 것 같은 고흐의 그림 앞에는 언제나 사람들이 가득가득하다. 사람들 틈을 비집고 들어가 사진을 여러 장 찍었다. 그러고는 한동안 핸드폰 홈 배경화면으로 매일 보았다. 이 그림에는 내가 좋아하는 색이 모조리 들어 있다. 청록색, 민트색, 벽돌 주황색, 톤 다운된 노란색, 레몬색, 포인트가 되는 밝은 자주색…… 일본 화병에도 자수를 수놓은 듯 화려한 무늬가 그려져 있다. 내 옷의 절반이 넘는 수가 이 코발트블루색을 띠고 있다. 보는 순간 확대해서 보고 싶었다. 사진으로 찍고, 확대해서 자세히 본다. 확실히 이건 코발트블루색이다. 내 그림이다! 전시장을 다 보고 돌아가는 길에 한 번 더 보았다. 파리의 거리를 8시간 넘게 걸어 발과 허리가 끊어질 정도로 아팠지만, 이 그림을 봤으

니 그런 건 아무것도 문제가 되지 않았다. 살면서 그림 그 자체에 빠져드는 순간들을 많이 만들고 싶어졌다. 그리고 나는 무엇에 홀린 듯이 글을 쓰기 시작했다.

차

례

1부

**괜찮은
날에도,
괜찮지 않은
날에도**

4부

끈질김이
당신을
고귀하게
만든다

5부

나는
내가
마음에
든다

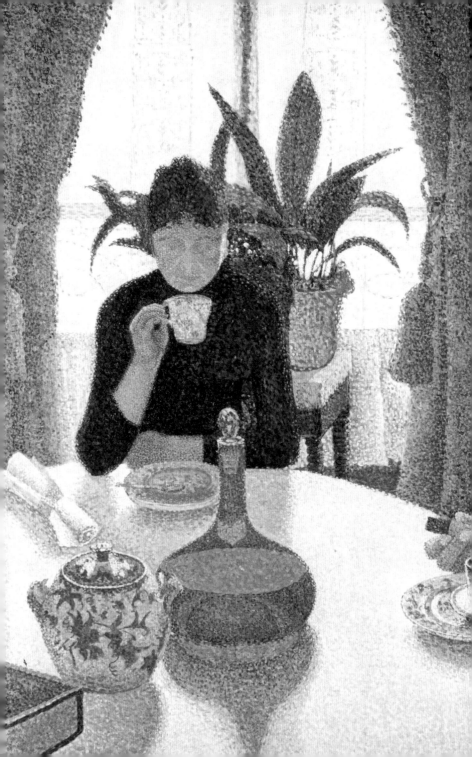

괜찮은
날에도,
괜찮지 않은
날에도

그림이 있어
괜찮은 하루

소파에서 보내는
바캉스

거의 매일 눈이 오고 있다. 작년에는 이 정도로 많이 오지 않았던 것 같은데 올해는 작정한 듯 출근도장 찍는 것처럼 '매일' 내린다. 언제나 하늘은 맑지만, 햇빛 하나 들어오지 않는다. 겨울에 거의 집에서만 생활하는 나는 햇빛 못 보는 식물처럼 풀이 죽어간다. 집 안 가득 퍼지는 밥 짓는 냄새만이 나를 위로한다. 그래, 계속 내려라. 내 의지로 어찌할 수 없는 일로 에너지를 낭비하고 싶지 않다(하지만 날씨 때문에 우울한 것도 어쩔 수 없는 일이다).

컴퓨터 바탕화면이라도 생기 있는 걸로 바꿔보자는 심정으로 책장에서 화집을 뒤진다. 마티스 다음으로 사랑하는 화가, 라울 뒤피

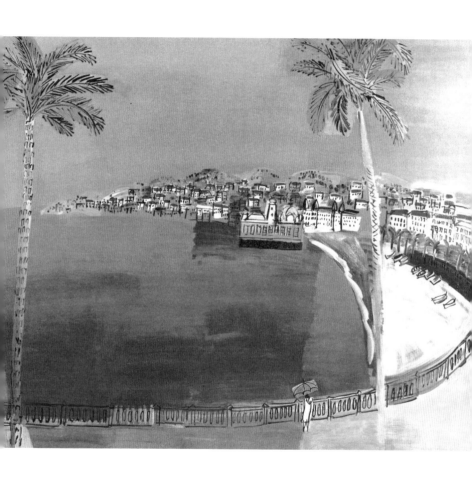

라울 뒤피, 〈니스, 천사들의 해변〉,
캔버스에 유채, 34.3×43.8cm, 1927년, 개인 소장

라울 뒤피, 〈에펠탑〉,
종이에 수채, 65.5×51.0cm, 1935년, 개인 소장

Raoul Dufy, 1877-1953의 기분이 좋아지는 그림이 보인다. 프랑스 야수파 화가이자 돈을 벌기 위해 실내장식가, 직물디자이너로도 활동한 그는 밝고 경쾌한 화풍으로 유명하다. 그의 그림에는 바다, 요트, 꽃, 화려한 깃발과 불꽃, 양산을 든 여자, 양복 입은 신사가 자주 등장한다. 하늘과 바다가 경계 없이 이어지는 '파란색'을 보고 있으면 이상하게 마음이 청소되는 기분이 든다. 그동안 걸었던 여러 모래사장을 하나씩 떠올리며 (지금은 내 곁에 없는) 햇살을 느껴본다. 지금까지 몰디브의 바닷속만큼 아름다운 걸 보지 못했다. 이미 그때 색에 대한 모든 것을 봐버린 느낌이다. 살아 있는 동안 다시 볼 수 있을까.

어제부터 읽고 있는 『소중한 것은 모두 일상 속에 있다』(야마시타 히데코 · 오노코로 신페이, 이소담 옮김, 이봄, 2017)란 책에 이런 구절이 있다. "우리 삶의 기쁨은 바로 지금, 바로 여기에 있다고. 인생의 참된 재미는, '매일을 야무지게 영위하는 과정' 속에 있다고." 언젠가 읽었던 익숙한 구절이지만 작고 예쁜 책에 담긴 생각을 다시 읽으니, 잊고 있던 지금 이 순간을 되새겨 보게 된다. 눈이 계속 내리고 밖은 너무 추워서 산책조차 못하지만, 인터넷으로 레몬 향초나 오렌지 허니, 라즈베리 티 등을 주문하고 저녁에 먹을 갖가지 버섯을 씻어두니 마음만은 훈훈해졌다. 더군다나 라울 뒤피의 아름다운 에펠탑 그림을 계속 들여다보니 집 안의 한기가 좀 가시는 듯하다. 고양이 때문

에 옷장 속에 치워 둔 에펠탑 레고도 다시 꺼내 놓았다. 뒤피 또한 어디에서 바라봐도 멋스러웠던 에펠탑을 그냥 지나치지 않고 그림으로 남겨 두었다.

"아름다움은 행복의 약속이다."
_스탕달

눈이 소복소복 내리는 겨울에는 구름이 뭉게뭉게 피어 있는 그림을 본다. "나의 눈은 태어날 때부터 추한 것을 지우도록 되어 있다."라고 거만하게 말한 작가의 그림이라 더 믿고 본다. 아름답지 않은 것은 그림으로 남기지 않았고, 추한 것도 아름다운 것으로 바꿀 만큼 강력한 빛을 그려냈다. 마음의 때를 벗기는 데 많은 것이 필요하지는 않다. 캣타워에 몸을 웅크리고 잠든 내 고양이, 단순한 선과 색감으로 그리운 풍경들을 담아놓은 그림 그리고 내 마음과 손을 따뜻하게 해주는 커피나 차 한 잔이면 충분하다. 내일 또 눈이 온다고 해도 기쁜 마음으로 바라볼 수 있을 것 같다. 구름사냥꾼으로 살아갈 봄여름을 위해 체력을 더 비축해두어야겠다.

나만의 편안한 느낌을
찾고 싶다면

'누군가'가 사랑한 세계에서 가장 비싼 현대 화가의 작품이라는 타이틀. 국내에서 5만 원이나 하는 화보 해설집이 팔려 나가는 기현상을 낳은 마크 로스코Mark Rothko, 1903-1970는 색만으로 자신의 감정을 표현한 화가이다. 그의 그림 앞에서 눈물을 흘려야 제대로 된 감상을 한 것일까? 왜 나는 그의 그림 앞에서도 내 옷장이 보일까. 특히 저 〈블루 앤드 그레이〉는 나의 코트, 재킷, 니트, 후드 티의 단골 조합이다. (의도하지 않았는데) 얼마 전 모던하우스에서 샀던 커피 잔 세트도, 지난 블랙프라이데이 때 인터넷으로 샀던 디너 세트도 모두 저 색들이 짝을 이루고 있다. 보는 순간 '내 것'이라는 생각이 들었다. 그림 안에 갇힌 나를 상상해본다.

나는 지금, 속은 차분하고 겉은 번잡한 한국 여행을 하고 있다. 이집 저집 돌아다니면서 자고 있고, 내 옷과 세면도구, 책과 노트, 노트북은 한곳에 있지 못한다. 모든 것이 제자리에 있는 집을 떠나와 있기 때문이다. 먹고 싶었던 것은 원 없이 사 먹고, 매일 내가 요리를 하지 않아도 된다(세상에서 제일 맛있는 음식은 역시 '남이 해준 음식'이다!!!). 혼자 점심을 대충 먹고 저녁거리를 고민하지 않아도 된다. 그런데 '내 책상'이 없다. '내 고양이'도 나를 잊어간다. 아니, 이미 잊었다고 한다.

가족 여행, 친척들과의 식사, 일적인 미팅, 병원 검진……. 계속되는 한파에도 잘도 돌아다녔다. 그러다 보니 써야 할 원고는 쌓였고, 이렇게 로스코의 거창한 침묵을 즐기고 있을 시간도 없었다. 분명 출퇴근이 필요 없는 '여행자'임에도 불구하고 가야 할 곳이 이리도 많다. 챙겨야 할 것도 왜 그리 많은지, 매일 쇼핑을 하고 있는 기분이 든다.

그러다 맞이한 나만의 새벽 시간. 가장 먼저 오늘 감상할 그림을 고른다. 검색창에 '마크 로스코'를 치니 속이 더 시끄러워졌다. 그래, 그는 위대하고 그의 그림은 비싸다. 누군가는 미술의 '미'자도 모르는 이들까지 전시장에 온다고, 전시 구성이 싸구려 같다고 악플을

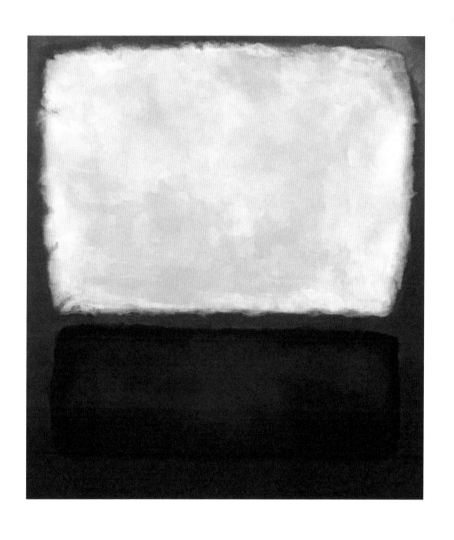

마크 로스코, 〈블루 앤드 그레이〉,
캔버스에 유채, 193×175cm, 1962년, 바이엘러 미술관

달아놓고 자신의 지식과 심미안을 자랑한다. 미대를 나오지 않은 나도 미술 에세이를 쓰고 있으니 전보다 미술 감상의 장벽이 낮아진 건 확실하다. 화가 이름만 검색하면 시대별로 그림 파일을 볼 수 있는 세상에, 같은 그림을 보고 같은 평을 내리는 것만큼 비실용적인 것도 없을 것이다. 하지만 아예 안 보는 것보다 한 번 더 직접 보는 것이 낫다고 생각한다. 적어도 자신의 시간과 돈을 투자해 그 장소에서 '보려고 노력'하는 이는 하나라도 얻어가는 것이 있다.

내가 좋아하는 색깔 배치와 감정의 기복을 마크 로스코의 수많은 그림 속에서 찾는다. 그의 큰 그림을 지금 당장 직접 볼 수 없어서 아쉽지만, 작은 맥북에 마음에 드는 작품 하나를 띄워 놓고 나만의 감정을 글로 묶어둔다. 어떤 그림은 무라카미 하루키의 명작 『세계의 끝과 하드보일드 원더랜드』 속 도서관이 생각나고, 어떤 그림은 물기를 가득 품고 있던 마이애미 해변을 연상시키고, 어떤 그림은 속은 시끄럽고 겉은 평온해 보이는 서울의 특별전시관을 닮았다. 미국에 가져갈 수 있는 얇은 도록도 더 사둔다. 계속 반복해서 보고, 나만의 편안한 느낌을 찾고 싶다. 그러면 세상의 그 어떤 평에도 흔들리지 않는 "시집 제목 같은" 안목이 서서히 생기게 될 것이다.

"사회는 무엇이든 자기 내부에 충분하지 않은 것을 예술에서 찾고

괜찮은 날에도, 괜찮지 않은 날에도

사랑한다는 것이다. 조화, 고요, 율동과 융합된 추상예술은 주로 차분함을 갈망하는 사회 – 법과 질서가 흔들리고, 이데올로기가 변하고, 도덕적이고 정신적인 혼란 때문에 신체적인 위협을 강하게 느끼는 사회 – 에서 호소력을 발휘한다."

_ 알랭 드 보통, 『행복의 건축』, 정영목 옮김, 청미래, 2011

이 글을 쓸 때만 해도 나는 로스코의 작품을 직접 보지 못했었다. 토할 것처럼 힘든 몸을 이끌고 간 미술관에서 거대한 로스코의 침묵을 만났다. 철을 닮은 색과 그 앞에서 오래 머무는 이들의 날선 시선들이 만나 순간적으로 숨이 멎는 듯한 기분이 들었던 그날. 콩알만 한 아이가 주던 신체적인 위협을 잠시나마 잊고 그림을 바라보았던 날의 공기를 다시 한 번 회상해본다. 죽도록 힘들었지만 역시 잘 갔던 여행이었다.

좋아하는 것들에
둘러싸일 것

길고 긴 산책을 끝낸 것처럼 상쾌한 듯 노곤하다. 한글을 고치며 미국 드라마를 틀어놓고 주로 집에서 작업하는 2년 동안 외로움은 극에 달했다. 그래서 약속도 없지만 전보다 자주 남편을 따라 학교에 나가서 작업을 한다. 한동안 날씨가 너무 좋아서 야외에서 아이패드를 들고 책도 많이 읽고 사람 구경, 하늘 구경, 나무 구경을 실컷 했다. 그러면 외로움도 조금 잦아드는 것 같았다. 작은 분수를 앞에 둔 도서관 벽화를 자주 쳐다보았다. 화려한 금색이 섞인 조화로운 색감이 볼수록 마음에 든다. 필연적으로 어떤 작품이 떠올랐다. 얼마 전 우연히 넷플릭스에서 본 영화「모나리자 스마일」(2003)에 짧게 등장하는, 그 이름도 유명한 잭슨 폴록Jackson Pollock, 1912-1956의 〈넘버 1,

1950(라벤더 안개)〉. 색감 구성이 거의 유사하다. 형태만 다를 뿐.

큰 벽면을 가득 채우는 '액션페인팅'의 흔적. 아마 실제로 본다면 정말로 안개 속으로 빨려 들어가는 느낌이 들 것이다. '말이 필요 없는' 추상화는 대부분 그렇다. 신여성의 시대적 각성을 주제로 하고 있는「모나리자 스마일」에서도 교수는 제발 말하지 말고, 그냥 보라고 말해준다. 페이퍼 따원 쓰지 않아도 된다고. 그러니 그냥 보다가 가라고. 숨죽이고 그림의 표면을 자세히 바라보는 학생들의 얼굴 클로즈업이 이어진다. 나도 자세히 보고 싶은 마음에, 웹에서 확대된 이미지를 찾아보았다.

캔버스를 세워놓고 그리는 것이 아니라 바닥에 내려놓고 흩뿌렸기 때문에 조롱과 극찬을 동시에 받았던 폴록은 사실 피카소를 증오하고 자신의 스케치 능력을 저주했다. 빌어먹을, 다 해먹는 피카소. 그러다 우연인지 필연인지 바닥에 떨어뜨린 페인트를 보고 새로운 작업방식에 대한 영감을 받았다. 이럴 바엔 확 느낀 대로 뿌려버리자. 그러나 예술가의 행위는 그 자체가 예술이기에, 그의 작품 창작 과정이 주목받기 시작했다. 중간중간 섞여 있는 파란색과 적갈색 그리고 흰색의 경쾌함이 색감을 지루하지 않게 만든다. 아마도 저 색으로 대리석 카운터탑을 제작한다면 분명 주방은 미술관으로 변신할

잭슨 폴록, 〈넘버 1, 1950(라벤더 안개)〉,
캔버스에 유채, 에나멜, 알루미늄, 221×300cm, 1950년, 워싱턴 내셔널 갤러리

것이다. 나는 그저 옷이나 그릇에서 저 색 배치를 재현할 뿐이다. 이제는 피카소만큼 유명해진 폴록이지만 역시 그는 단명했다. 고질적인 알코올 중독과 정신분열, 양성애적 성향, 상습적인 음주 운전……. 대본의 끝은 정해져 있었는지도 모른다.

"그림에게는 나름의 삶이 있다.
나는 단지 그림이 삶을 살아갈 수 있게
노력하는 것뿐이다."

_ 잭슨 폴록

글렌 굴드의 앨범에는 피아니스트 앨범에 금기시되는 연주자의 숨소리가 거칠게 들어 있다. 그의 거친 숨소리는 차분한 연주에 숨을 불어넣고 더 빠져들게 만든다. 잭슨 폴록의 작품에는 그의 손자국을 발견할 수 있다고 한다. 스스로 작품 속으로 걸어 들어갔던 폴록의 제작 영상은 보지 않아도 될 것 같다. 그림 자체가 삶이라는 것을 그림만 봐도 알 수 있기 때문이다. 절대 질리지 않을 것도 잘 안다. 내가 편안함을 느끼는 그레이, 베이지, 블랙이 조화롭게 때론 어지럽게 옹기종기 모여 있기에. 오늘도 도서관 벽화를 보며 미래의 작업실 벽면을 상상해본다. 일상이 예술이 되는 일은 생각보다 쉽다. 좋아하는 것을 늘려 가면 된다.

평면적인 이미지가 아니라 거대한 물감 집합체인 폴록의 작품을 뉴욕에서 보고 왔다. 도저히 미치지 않고서는 완성할 수 없었던 그림이었다. 사람들은 그의 명성 앞에서 발길을 멈췄고, 흰색과 검은색이 춤을 추듯 날아다니는 리듬감에 취한 것 같았다. 브러시와 팔레트 나이프로 만들어낸 환상적인 그림 앞에서 나는 다시 한 번 스탕달 신드롬을 느꼈다. 무거운 발걸음에 주저앉고 싶었다.

잭슨 폴록, 〈하나: 넘버 31〉,
캔버스에 유채, 에나멜, 269×530cm, 1950년, 뉴욕 현대미술관

준비되지 않은
즐거움

"가장 진실된 질서는 이미 당신이 그곳에서 찾은 것이거나 노력

하지 않아도 이미 주어진 것이다. 미리 준비하면 당신은 실패하게

될 것이다."

_ 페어필드 포터

있는 그대로를 그려서 더 우리 삶을 생각하게 만드는 그림을
보는 일은 언제나 즐겁다. 우리나라에선 조금 낯선 신사실주의 화가
페어필드 포터Fairfield Porter, 1907-1975의 그림을 집 근처 노터데임 미술
관Snite Museum of Art에서 만났다. 이 그림을 보기 전에 이미 그의 화집
을 샀던 나는 좋아하는 그림을 '직접' 보는 기쁨을 오랜만에 맛보았

페어필드 포터, 〈10월 인테리어〉,
캔버스에 유채, 142.2×182.9cm, 1963년, 크리스탈 브릿지 박물관

다. 생각지도 못한 동네 산책길에서 말이다.

하버드 대학교에서 철학을 전공했던 작가는 뒤늦게 화가로 전향해 자신이 살고 있는 동네를 중심으로 가족과 집 안, 집 주변을 주로 그리다 여생을 마쳤다. 색감이 편안하고 그림 자체가 일상적이다 보니 조금 나이브Naive해 보인다. 그래서 처량할 정도로 고독한 에드워드 호퍼와는 다른 미국적 삶을 상상해볼 수 있다. 제임스 설터의 소설 중 하나가 포터의 삶을 모티프로 쓰였다는 글을 읽은 적이 있어서 왠지 모르게 미국 중산층의 무료함 혹은 권태가 은연중에 보인다. 아름다운 방과 방금 꺾어온 듯한 꽃, 사랑스러운 아이들이 있다. 그러나 '여기 아닌 다른 곳'을 그리워하는 우리들의 '어젯밤' 풍경이 은은하게 엿보인다.

"엘리자베스 엘리엇의 생각과 감정은 이러했다. 우아하지만 단조롭고 풍요롭지만 공허한 그녀의 삶에, 이러한 근심과 마음의 동요가 그나마 변화를 주는 셈이었다. 이런 감정들은 지루하고 단조로운 시골 구석의 삶에 흥미를 주었고, 밖에 나가 시간을 보낼 쓸 만한 습관도 없고 집에서 소일할 재능이나 취미도 없는 그녀의 공허함을 채워주었다."
_ 제인 오스틴, 『설득』, 전승희 옮김, 민음사, 2017

괜찮은 날에도, 괜찮지 않은 날에도

그의 그림은 제인 오스틴 소설 속 엘리자베스의 삶을 그려놓은 것 같기도 하다. 이렇게 그림을 보면서도 끊임없이 책을 생각하는 나는 뼛속까지 '작가적 삶'을 살고 있지만, 이 따분한 시골 생활에 지나치게 적응해버렸는지 예전만큼 생산적으로 글을 쓰지 못하고 있다. 미술관에 자주 가고 싶은데 대중교통을 이용하거나 걸어서 갈 수 없으니 그저 차를 얻어 타고 나간 산책길에 잠시 들르는 것으로 만족한다. 두 시간 거리에 있는 시카고가 아니라 동네(사우스벤드)에 미술관이 있다는 게 어딘가. 역시 미술관Museum엔 뮤즈Muse가 가득해서 그곳에 가면 글쓰기 욕구가 되살아난다.

프리랜서로 살면서 번뜩이는 아이디어보다는 나의 성실성을 중시하게 된다. 많은 오락거리를 잃었지만 공기 좋은 곳에서 갖고 싶었던 최신 전자제품을 하나씩 구매하며, 매달 성실히 마감을 지켜낸다. 매일 귀여움이 배가 되는 내 고양이의 일상도 사진으로 저장해둔다. 남의 글을 고치든, 내 글을 쓰든 언제나 시간이 헛되이 흘러가지 않게 붙들고 있다. 남들이 좋다고 소개해준 그림만 즐기던 삶에서 벗어나 스스로 좋아하는 작가를 만들어가며 그들의 명성을 내 눈으로 벗겨보는 작업을 하고 있다. 포터는 말한다. "미리 준비하면 당신은 실패하게 될 것이다."라고. 준비하지 않고 오늘을 맞이해도 즐거움은 넘쳐난다. 다음에는 학교 미술관에서 어떤 그림을 벗겨보게 될지 몰라 벌써

부터 다가올 산책이 기다려진다. 아, 그리고 2년 만에 가게 될 나의 고향, 한국도 가족적인 포터의 그림을 보며 더 기대하게 된다. 그곳엔 그 어떤 즐거움이 그림 뒤에 숨어 있을까. 분명 다 내가 알던 장소인데 모두 본 적 없던 풍경처럼 아득하다.

주말을
온전히 누리려면

　　주말 아침은 왜 이렇게 좋을까. 특히 일과 사생활의 구별이 거의 없는 나의 프리랜서 생활에 있어서, 토요일 오전 남편이 만들어주는 라테 한 잔과 디저트가 주는 쉼표가 너무 좋다. 이 여유를 즐기려면 사람들이 붐비는 주말의 마트를 피해 평일에 미리 장을 보는 것이 중요하다. 이것마저 없다면, 주중의 단조로운 일상에 힘을 줄 수가 없다. 최근에 옷, 가방, 신발 쇼핑으로 스트레스를 풀었는데 모든 물질적인 것은 곧 또 다른 회의감을 가져올 뿐이었다. 새 물건이 주는 행복의 깊이는 너무 짧다. 끊임없이 새로운 걸 사야 풀리는 열쇠인 셈이다. 살면서 왜 이렇게 많은 물건이 필요한지 모르겠다고 생각하면서 또 사는 것이다.

풍경보다는 행복한 사람들의 표정에 주목했던 피에르 오귀스트 르누아르Pierre-Auguste Renoir, 1841-1919의 그림을 보라. 신선한 과일과 포도주(와인)가 놓여 있는 식탁 주변으로 한껏 꾸민 남녀가 (날이 더운지 몇몇 남자들은 민소매 차림이다) 만찬을 즐기고 있다. 이 그림을 그릴 당시에 르누아르는 실제로 여유로운 생활을 못했을 수도 있지만, 자신이 매일 붙잡고 있는 작품에서는 모든 것을 사랑스럽게 그리고 싶어 했던 화가이다. 여자들의 볼은 빨갛게 상기되어 있고 남자들은 건장한 풍채를 가지고 있다. 〈뱃놀이 일행의 오찬〉이란 한국 번역 제목만 보더라도 얼마나 비현실적이고 시적인가. 르누아르의 그림을 보면 나도 모르게, 작게 탄성을 지르게 된다. '이토록 아기 솜털 같은 그림이 있을까……. 아, 그림 속에서 쉬고 싶다.'라는 생각이 든다. 잡지에서 무심한 듯 시크하게 차려입은 여성들의 사진을 보면 전투적으로 그녀들의 아이템을 나도 갖고 싶다는 생각이 들지만…….

멜랑콜리한 철학자 쇼펜하우어에게 예술 작품을 감상하는 행위는 생존을 위한 '헛된 투쟁'에서의 휴식을 의미한다. 크고 작은 일들을 잠시 접어두고 누리는 그림 한 조각과 늦은 아침이 있기에, 이 외롭고 길고 지루한 주중을 견딜 수 있다. 르누아르의 그림 앞에서 나의 주말을 떠올린다. 지칠 때까지 잠을 자고, 비가 오면 실내에서 날이 좋으면 밖에서 시간을 보내며 내 생애 다시없을 행복을 누린다.

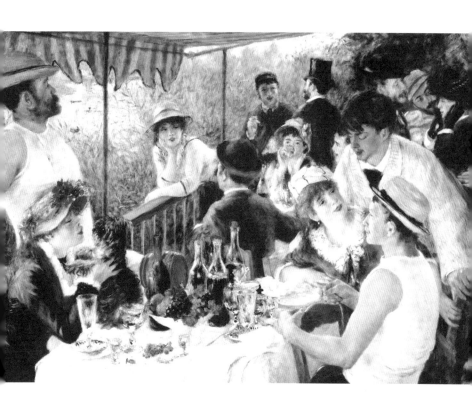

피에르 오귀스트 르누아르, 〈뱃놀이 일행의 오찬〉,
캔버스에 유채, 130.2×175.6cm, 1880–81년, 미국 워싱턴 D.C., 필립스 컬렉션

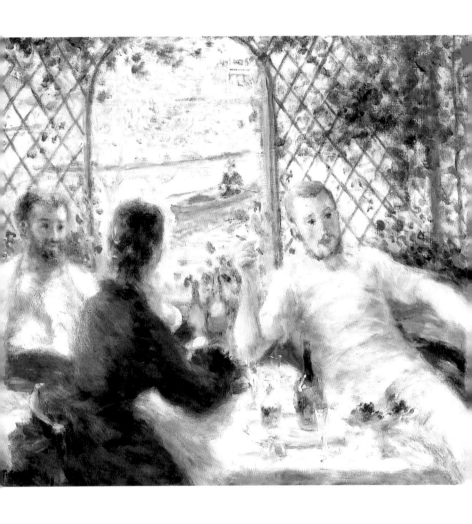

피에르 오귀스트 르누아르, 〈푸르네즈 레스토랑에서의 오찬〉,
캔버스에 유채, 55.1×65.9cm, 1875년, 시카고 미술관

대신 이 행복은 주중에 아주 열심히 일해야 누릴 수 있는 것. 아마 늘어지는 주말만 계속된다면 르누아르의 그림에서도 휴식을 찾지 못하고, 잦은 청소와 식사, 나른한 독서가 가득한 에쿠니 가오리의 소설도 읽을 필요를 못 느낄 것이다. 그런 의미에서 오늘도 여유로운 주말을 위해 빡세게 영어 공부를 하고, 진행 중인 편집일을 마무리해보자! 중간중간에 고양이 화장실도 청소하고, 남편 저녁도 준비하고, 욕실의 물때도 제거하면서 질질 끌고 있는 출간 기획서 작성도 하다 보면 금세 꿀맛 같은 주말이 올 것이라 믿는다.

> "이곳 사람들은 토요일이 되면 마치 정해놓은 것처럼 집 밖으로 나온다. 공원을 찾아가거나, 친구들과 수다를 떨거나, 밤이 되면 파티를 벌이곤 한다. 하루는 비가 억수로 쏟아졌다. (…) 하지만 그런 엄청난 비가 쏟아지는데도 사람들은 토요일을 맞아 밖으로 나왔다. 언제나처럼 말이다."
>
> _ 알베르트 카잘스, 『히피처럼 여행하는 법』, 김현철 옮김, 갤리온, 2010

평범한 기적을
만드는 일

조르조 모란디Giorgio Morandi, 1890-1964의 그림과 요즘 매일 배경처럼 틀어놓고 보는 영화 「패터슨」은 닮은 점이 많다. 둘은 내가 계속 집착하는 '일상성'이란 무기로 예술을 완성한다. 특별할 것 없어 보이지만, 그래서 자꾸 들여다볼수록 나만의 의미를 붙일 수 있어서 좋다. 집－직장－집－바Bar를 오가는 주인공 패터슨은 일과를 시작하기 전과 일과를 마친 후에 규칙적으로 시를 쓴다(매일 새로운 일을 벌이는 부인과 상반되어 더 인상적이다. 그녀는 쉬지도 않고 온갖 것에 흑백의 원, 선을 그려댄다!). 식탁 위에 있는 성냥갑과 마을에 있는 폭포, 버스 안에서 승객들이 나누는 대화, 부인의 아침 풍경 등이 모두 시의 소재가 된다. 나도 매일 종이 박스, 종이 가방과 레이저에 격한 반응을 보이

괜찮은 날에도, 괜찮지 않은 날에도

라우라 마티올리, 조르조 모란디 외,
『Giorgio Morandi: Late Paintings』, 2017년 발행

는 우리 고양이를 볼 때마다 새롭다. 매일 보면 질릴 만도 한데, 절대 질려 하질 않으니 신기하다. 시답잖은 승객들의 대화에 미소 짓는 패터슨도 꼭 고양이 같은 사람이다. 자신이 신줏단지 모시듯 가지고 다니며 시를 적었던 비밀 시 노트가 갈기갈기 찢겨졌는데도 그는 언제나 "I'm okay(난 괜찮아)."다. 어찌 보면 답답하고 어찌 보면 한결같아서 믿음직하다. 월화수목금토일월이 반복되는「패터슨」을 매일 보는 나도 참 한결같은 인간이다(그걸 강제로 들어야 하는 동거인은 지겨워 죽으려고 하지만……).

일본의 유명 작가가 한 인터뷰에서 에스코트를 거부하고 대중교통을 이용하는 이유에 대해 이야기한 적이 있다. 그녀는 소설에 필요한 일상을 모으기 위해 일반인들의 하루를 관찰한다고 한다. 이렇게 작가들은 밥벌이를 위해 저마다 직업적 생활을 한다. 볼로냐 미술학교에서 교사로 일하며 말년엔 자신의 작업실에서 흰색, 회색, 갈색을 주조색으로 사용해 별로 크지 않은 정물화를 그렸던 모란디의 인생을 생각하며 나의 소박한 하루를 돌아본다. 매일 같은 자리에 앉아 어제 마지막으로 고쳤던 문장 다음을 고쳐나간다.

문득 내가 가진 가장 비싼 가방에 소설책 한 권과 화장품 파우치를 꼼꼼히 챙겨서 비장하게 나섰던 출근길이 생각난다. '물질적인

조르조 모란디, 〈정물화〉,
캔버스에 유채, 30,2×50,2cm, 1949년

것'은 언제나 더 새롭고 남들의 부러움을 살 만한 또 다른 '물질적인 것'으로 대체된다. 일상이 권태롭다고 어디로든 훌쩍 떠날 수 없는 나에게 그림 감상과 독서는 타인 속에서 거의 유일하게 혼자 있어도 된다고 허락받는 행위였다. 억지로 침묵을 만들지 않으면 남의 말, 소음, 가십에 나의 온 시간을 빼앗길 것만 같았다. 평온한 일상과 비릿한 일과가 교차하는 우리의 고된 하루에 '생활과 시간이 다져진' 그림 하나를 볼 시간을 선사해보자. 특히 모란디의 무채색 정물화는 명상에도 도움이 된다. 이 도시를 살아가면서 만나기 힘든 평범한 기적이 바로 그 속에 있다.

"때론 빈 페이지가 많은 가능성을 보여주지요."

_ 영화 「패터슨」 중에서

괜찮은 날에도, 괜찮지 않은 날에도

SNS의 '좋아요'보다
더 의미 있는

트위터 서비스가 한국에서 처음 시작됐을 때, 나는 파워블로거라는 이상한(?) 직함으로 런칭 축하파티에 초대됐다. 파티장 중앙 화면에는 트위터 창이 실시간으로 방송되고 있었고, 핑거 푸드를 곁들인 파티장 분위기는 트위터에 대한 관심만큼이나 핫했다. 처음에 트위터 계정을 만들어 활동할 땐, 아무도 없는 허공에 혼자서 떠들고 있다는 느낌을 지우기 힘들었다. 하지만 하다 보니 팔로워가 생기고 곧 적응되어 완전히 푹! 빠지게 되었다. 다양한 뉴스, 사진, 공통 관심사를 가진 사람들의 살아 있는 의견이 140자의 글자를 타고 실시간으로 리트윗되고 공유되고 저장되는 일은 실로 놀라운 경험이었다. 지금은 페이스북, 인스타그램과 다른 조금은 별난 사람들이 주로

트위터를 사용하는 것으로 알려져 있다.

실제로 많은 사람들을 SNS 서비스로 만나고 의견을 나누며 함께 일했고, 그곳에 공적·사적인 일 모두를 홍보했다. 회사에서 일할 때도 항상 트위터 창을 열어 놓았고, 프리랜서로 일할 때도 트위터를 비롯하여 인스타그램, 페이스북까지 실시간으로 들여다보곤 했다. 내가 무엇 하나 놓칠까 봐 두렵기도 했고, 그렇게 세상과 '접속'되어 있어야 안심이 됐다. 내가 한 말도 아닌데, 남이 한 말을 인용해서 수천 번 리트윗되면 짜릿했다. 어쩌다 내가 한 말이 수백 번, 수천 번 리트윗되면 내 책도 잘 팔릴 것이라 기대되기도 했다. 또 해시태그를 달고 공유되는 사진(동영상) SNS인 인스타그램 속 힙한 사진에 중독되어 갔다. 인스타그램에서 찍은 사진으로 내 책 두 권의 내지 이미지를 해결할 수 있었으니, 직업적으로 빚진 것이 많은 미디어다.

그러나 이제 난 모든 SNS(미국에선 흔히 소셜미디어Social Media라고 부르는 것)를 서서히 줄이기로 했다. 트위터는 이미 몇 달 전부터 직접 트윗을 남기기보다 관심 가는 뉴스 저장용으로 쓰고 있고, 인스타그램은 비공개 계정으로 바꾸고 사진 저장용으로 용도를 변경했다. 의무적으로 행하는 '공유'에 지쳐버렸다. 한국처럼 유행이 빨리 돌고 사라지는 곳에선 이런 미디어의 힘이 더욱 커서 업무에 많이 활용하

며 스스로 성장해갔지만, 이제는 그런 것들이 필요 없는 곳에 있다. 밤마다 아이폰으로 #SouthKorea 태그 속 한국을 훔쳐보며 향수병을 달랬지만, 독특하고 기억에 남는 사진보다 매번 똑같아 보이는 장소에서 똑같은 앵글로 찍은 듯한 비슷한 사진들이 계속 보인다. 트렌드에 민감해야 했던 편집인의 생활을 접고 나니 이 모든 것들이 식상해졌다. 무의미하게 태그를 타고 돌아다니다 보면 금세 지친다. 결국 물건 하나를 들이면 또 다른 무언가를 사야 하는 것처럼, 남이 찍은 일상 사진을 많이 볼수록 더 많은 것이 갖고 싶고 못 가본 곳만 쳐다보게 된다. 이럴 땐 역시 좋아하는 화가의 정물화나 풍경화를 보면 못 가진 것에 대한 욕망이 줄고 더 큰 위로를 받게 된다.

구스타프 클림트Gustav Klimt, 1862-1918는 화려한 인물화로 유명한 화가이지만, 그는 연인과 함께 여름휴가를 떠나면 여러 장의 풍경화를 그렸다고 한다. 호수나 나무(숲)를 그만의 평면 점묘법으로 묘사하고 있는데, 이 풍경화들을 가만히 보고 있으면 환상적으로 차분해진다. 컴퓨터 모니터를 앞에 두고 한참 일하고 있다가 눈이 피로해지면 클림트 풍경화를 펴들고 나만의 휴가를 잠시 떠난다. 시원하고 가볍게 부는 바람 소리가 들리는 듯하다. 화려한 미디어 속에서 돈만 주면 살 수 있는 멋진 것들을 경쟁하듯 탐하거나 남의 고양이, 강아지 사진을 보고 대리만족하는 것보다 훨씬 창작에 도움을 준다.

구스타프 클림트, 〈아터제 호수의 섬〉,
캔버스에 유채, 100×100cm, 1901년경, 개인 소장

주말마다 미시간 호수나 한 시간 거리 내에 있는 공원에 가서 수평선을 보기도 하고 물에 몸을 담그고 오는 게 요즘 나의 힐링법인데, 그것도 여의치 않을 땐 클림트나 모네의 풍경화를 본다. 인터넷 검색을 통해 클림트가 자주 갔다는 카머성과 아터제Attersee 호수 사진을 보면 그림만큼이나 실제로도 너무나 아름답다. 물욕이 넘치고 시끄러운 소음이 가득한 곳을 벗어나 하늘과 물뿐인 물가에서 시간을 보내다 보면 그냥 가만히 있고 싶어진다. 평소 같으면 남들에게 자랑하고 싶어서 카메라 버튼만 눌러대고 있었겠지만, 바닥이 다 보일 정도로 맑은 물 앞에선 스마트폰을 가방에서 꺼낼 생각조차 나지 않는다. 이번 주말에도 물이 이끄는 대로 가볼 생각이다.

"자연 속에 있으면 아무것도 필요 없어진다. 시시각각 변화하는 자연에는 바람도 있고 파도도 있어서 대화 상대에 궁하지 않다. 무엇보다도 내가 그곳에 있든 없든 자연에게는 아무런 상관없다는 사실이 좋다."

_ 우에노 지즈코, 『느낌을 팝니다』, 나일등 옮김, 마음산책, 2016

감동할 준비가
되었는가

일터에서는 내가 '잘 써지지 않는 글'같이 느껴졌다. 두꺼운 화장으로 어제의 피로를 가리고, 안 되는 화술로 내 의견을 영업하고, 스스로 만족할 수 있는 옷과 신발, 가방을 사기 위해 열심히 출근했다. 언제나 둘 이상의 관계에 힘이 들었기 때문에 혼자 미술관에 가거나 시끄러운 카페에서 이어폰을 꽂고 고독하게 책을 읽는 시간만은 최대한 아껴서 썼다. 하지만 미술관에 가서도 내 앞을 걷고 있는 저 여자의 구두가 너무 탐났다. 딱 내가 원하던 가죽 가방에 무심한 듯 시크하게 머리에 묶은 반다나도 어디에서 샀는지 궁금했다. 사람을 구경하러 간 건지 사진을 보러 간 건지 구별할 수 없을 정도로 핫했던 D 미술관에서 나는 기념품을 사느라 바빴다. 정작, 그림에 대

한 감동은 언제나 뒷전이었다.

　프랑스 파리에 있는 오랑주리 미술관Musée de l'Orangerie에는 클로드 모네Claude Monet, 1840-1926의 '수련' 연작이 한 방에 아주 크게 자리 잡고 있다. 그것도 8점이나! 이 미술관의 주인공은 모네이다. 흰 벽과 가로로 긴 그림이 전부인 타원형 전시실에는, 모두가 사진 찍기 바쁜 혼잡한 시간대에도 불구하고 마음껏 시간 감각을 잃어도 될 만큼 차분한 기운이 가득 들어차 있었다. 대학교 때 이후로 충분히 미적 충격을 받아왔다고 생각했는데 모네의 방에 가보니 감수성이 턱없이 부족했다는 생각이 들었다. 이 크고 우아한 그림은 현실인가 꿈인가, 우리는 어디에서 와서 어디로 흘러가는가 등등 안 쓰던 시구절마저 불러들인다. 천장에서 뿜어대는 자연 채광이 있어서 사진으로는 전달될 수 없는, 말로 표현할 수 없는 불가사의함이 있다. 아마도 파리 도시 전체가 박물관이고 미술관 같기 때문에 우리는 쉽게 그곳에서 현실을 잊어버리는지도 모른다. 그리고 이방인을 한없이 튕겨내는 그 거만함까지도 예술 작품이 된다.

　뜨거운 햇볕과 거친 파도, 모래바람 속에서도 야외 작업을 고집했던 화가로 알려져 있는 모네는 자신의 연못을 하루 종일 바라보며 이토록 클래식 같은 소리가 들리는 듯한 그림을 많이 남겼다.

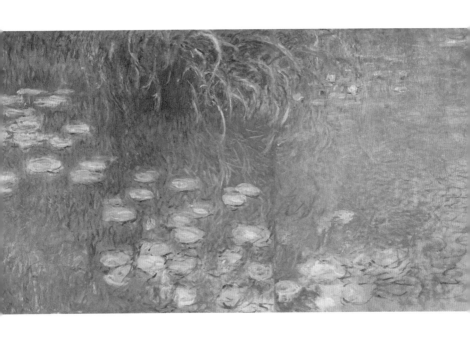

클로드 모네, 〈수련: 아침〉(상세),
캔버스에 유채, 200×1275cm, 1915-26년경, 파리 오랑주리 미술관

"물과 반사광이 어우러진 연못 풍경이 나를 사로잡는다."라며 죽을 때까지 찬란한 수련을 바라보고 또 그렸다. '자신만의 정원'을 갖고 사는 삶이라 가능했던 것일까. 모네는 죽기 직전까지 250편이 넘는 수련 그림을 남겼다. 스스로 "나의 가장 아름다운 걸작"이라 칭했던 수련 연작은 크기에서 한 번 놀라고 은은하게 눌러쓴 색감에 두 번 감탄하게 된다.

　　이런 아름다운 걸작과 독대하는 시간을 어릴 때부터 많이 가졌다면 지금보다 더 좋은 안목을 가지게 되지 않았을까. 가끔 이런 아쉬움이 걸작이 가득 걸린 미술관에서 진하게 흘러나온다. 어릴 적엔 집 근처에 미술관이 없었기 때문에 저화질로 프린트된 그림을 겨우 즐겼을 뿐이었다. 정확히 말하면, 즐겼다기보다 외웠다. 글로만 배웠기 때문에 쉽게 잊어버렸다. 미술책에 나오던 인상파는 내가 아는 그 인상人相이 아니라 흔히 '감'이라 말하는 인상印象(어떤 대상에 대해 마음속에 새겨지는 느낌)을 의미한다는 걸 너무 늦게 깨달았다. 어떤 대상을 내 마음속에 새기고 그것에 집중해서 얻어낸 감동. 그 맛이 너무 달콤해서 깨어나기 싫은 꿈처럼 느껴지는 경험. 이런 감동과 경험은 모네의 수련 속에 아련히 피어난다. 하루 종일 억지로 옛날 기억들을 쥐어짜내서 글을 쓰고 있다는 패배감이 들 때, 모네의 방에 있던 나를 떠올린다. 느꼈고, 감동했고, 말이 필요하지 않았다. 그때는 정말

감동으로 도배된 채 내가 무얼 입고, 무얼 들고 있는지도 까맣게 잊고 멍하니 서 있었다. 그림을 막아서서 인증샷을 찍기에 바쁜 사람들도 그렇게 성가시지 않았다. 그 감정을 잊지 않기 위해 자주 수련을 찾아본다. 감동할 줄 아는 걸 알았으니 그걸로 됐다.

"내가 화가가 될 수 있었던 것은 꽃을 사랑했기 때문이다. 언제까지나 내 곁에 꽃이 있길."

_ 클로드 모네

2부 —————————————————

사랑하는
나의
그대들을 위해

고양이는
존재 자체가 그림이다

고양이를 키우기 전에는 의식적으로 그림 속 고양이를 발견하지 못했다. 그런데 지금은 고양이가 아주 작게 들어간 그림도 그냥 지나치지 못한다. 특히 나의 비타민, 오렌지화이트 고양이 두루를 닮은 아이들은 더욱더 오래 감상한다. 폴 고갱Paul Gauguin, 1848-1903의 강렬한 그림들을 넘겨보다가 그가 꽤 자주 고양이를 그렸다는 걸 알게 되었다. 카페 테이블 아래에도, 꽃병 옆에도, 귀여운 소녀 옆에도 고양이는 조용히 앉아 있거나 잠을 잔다. 어쩌나 우아한 피사체인지 보고 있으면 그릴 수밖에 없었을 것이다. 그리지 않고는 못 견딜 정도로 고양이의 모든 움직임이 사랑스럽다.

1년 넘게 고양이와 동거하고 있는데 매일 볼 때마다 새롭게 귀

폴 고갱, 〈아를의 밤 카페〉,
캔버스에 유채, 73×92cm, 1888년, 푸슈킨 미술관

폴 고갱, 〈꽃과 고양이〉,
캔버스에 유채, 92×71cm, 1899년, 글립토테크 미술관

엽다는 것이 신기하다. 고양이는 매일 하는 짓이 똑같다. 새벽에 방 밖으로 나오라고 울고(잠은 따로 잔다), 밥을 먹고 물을 마시고, 장난감 쥐와 놀다가 리터박스에 소변과 대변을 보고, 창밖을 구경하고 가끔 내 뒤에서 놀아달라고 소심하게 달려든다. 그리고 늘 같은 자리에서 (자세만 바꿔가며) 잔다. 고양이는 꼬리로 하고 싶은 말을 한다. 항상 내 곁에 있거나 멀리서 나를 지켜보고 있다. 고양이는 털이 많이 빠진 다. 빗으로 온몸을 빗겨주면 골골대며 내 무릎 위에 올라탄다. 물론 자기 기분 좋을 때만⋯⋯. 내가 귀찮게 느껴질 때는 뒤도 안 돌아보 고 자기 갈 길 간다. 간식이 먹고 싶으면 앞발을 가지런히 모아 앉아 운다. 고양이는 좀 떨어져 있다 다시 만나면 앞구르기를 연속으로 하 고 내 다리에 몸을 비빈다. 마치 "어디 갔다 왔어. 보고 싶진 않았지 만 궁금했잖아." 하는 것 같다.

고양이는 레이저에 환장한다. 고양이는 혼나도 금방 잊는다. 내 발밑에서 자는 것도 좋아한다. 바닥에 놓인 택배 박스를 반드시 좋아 한다. 고양이는 귓속이 훤히 보인다. 점프력이 자기 키의 5배에 달한 다. 밤에 불 켜진 실내에서 가장 큰 동공을 보이며 최고의 미를 자랑 한다. 고양이는 나를 닮아 조용한 분위기를 좋아한다. 책상 위 작은 물건을 무조건 바닥에 떨어뜨린다. 지붕이 있는 곳을 좋아한다. 고양 이는 오이를 보고 놀란다. 물론 처음에만⋯⋯. 호기심이 강하지만 금

방 싫증낸다. 고양이는 나밖에 모르지만 내가 없어지면 금방 대체 집사를 찾는다. 밥을 주거나 화장실을 청소해주거나 눈앞에 보이는 사람에게 마음을 열어준다. 고양이도 외로움을 탄다. 그것도 아주 많이. 물론 이 모든 것은 경계심이 거의 없는 우리 집 고양이에 해당되는 사항이다. 모든 집사들은 자기 고양이가 개냥이라고 생각하는 것 같다. 실제 내 고양이는 장난감 쥐를 던지면 물어온다. 마치 개처럼……. 개처럼 배를 드러내고 만져달라고 꼬리친다. 머리만 들어가면 어디든 통과할 수 있는 액체 같은 몸을 하고 말이다.

얼굴은 그대로인데 몸은 남산만 해진 나의 두루는 오늘 아침에도 분주하다. 나에게 애교를 부려서 간식을 얻어먹어야 하고, 아침이면 베란다로 찾아오는 새를 쫓아야 하고, 매일 지나다니는 기둥마다 자신의 체취를 묻혀야 하고, 출입이 금지된 화장실에 한 번씩 쫓아 들어와야 한다. 밥을 먹고 나면 그루밍을 하고 죽은 것처럼 조용히 낮잠을 자야 한다. 고양이의 일상을 관찰하다 보면 나도 어느새 점심을 차려 먹을 시간이 온다. 나의 아침도 평소와 다름없이 고양이처럼 분주했다. 집사일기를 빼먹지 않고 쓰다가 요즘은 태교일기에 밀려 사진만 겨우 찍고 있지만 여전히 나의 고양이, 두루는 강력한 창작 파트너이다. 하루 중 가장 편안하다고 느끼는 순간은 저녁을 먹은 후 남편은 게임을 하고, 나는 과일을 먹고, 두루는 장난감을 가지고 장

폴 고갱, 〈미미와 고양이〉,
마분지에 과슈, 17.6×16cm, 1890년, 개인 소장

난치며 발랄하게 놀 때이다. 해가 천천히 지고 오늘도 안전하게 하루를 보냈다는 안도감이 거실 전체에 퍼진다. 이제 고양이를 위해 투자했던 시간과는 비교가 안 되게 하루 전체를, 나아가 1년의 시간을 통째로 바쳐야 하는 아기가 태어날 테니 더욱 소중한 나와 고양이의 이 평온한 보통의 날을 글로 여러 번 그려놓고 싶다.

> "예전에 이런 속담을 인용한 바 있다. "화가는 고양이를 좋아하고, 군인은 개를 좋아한다." 물론 지나치게 단순화한 것이긴 하지만, 이 말에는 근본적인 진실이 하나 담겨 있다. 우리 눈을 끊임없이 즐겁게 하는 무수한 매혹적인 미술 작품을 낳을 만치, 수백 년 동안 화가와 고양이 사이에는 특별한 유대 관계가 이어져 왔다는 사실이다."
>
> _ 데즈먼드 모리스, 『고양이는 예술이다』, 이한음 옮김, 은행나무, 2018

사랑하는 나의 그대들을 위해

나의 고양이 두루

나밖에 모르는 바보와
함께하는 일상

"1993년 9월부터 나의 개들을 그렸다. 이 사랑스러운 작은 두 생명체는 나의 친구이다. 그들은 똑똑하고, 사랑스럽고, 재미있고, 가끔 지루해한다. 그들은 내가 작업하는 것을 지켜보았다. 그들이 함께 만들어내는 따뜻한 모습, 그들의 슬픔과 기쁨을 느낄 수 있다. 그리고 할리우드 개로서 존재하면서, 그들은 그림이 어떻게 만들어지는지 어렴풋이 아는 것 같다."

_ 데이비드 호크니

현존하는 영국 작가 중 가장 좋아하는 데이비드 호크니David Hockney, 1937-의 '개 두 마리'가 그려진 화집을 보았다. 보기만 해도 시

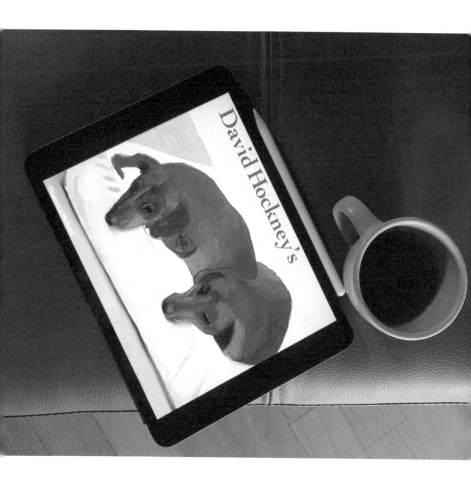

데이비드 호크니, 『David Hockney's Dog Days』화보집,
2006년 발행

원해지는 그의 수영장 시리즈만큼 사랑스러운 그림들이다. 애완동물이란 존재가 '애정' 그 자체이기에 애완견을 그린 그림은 더욱 시적으로 로맨틱하다. 단순하고 강렬한 그의 색감이 그대로 살아 있다. 무조건적으로 주인을 따르는 그들의 순박한 눈이 오래 봐도 질리지 않는다.

그들은 사람처럼 가만히 있으라고 해서 그대로 있는 것은 아니지만, 하루의 대부분을 잠으로 채우거나 햇살 아래에서 쉬거나, 밥을 먹거나 아니면 주인을 쫓아다니기 때문에 관찰하기 좋은 대상이다. 호크니의 충실한 닥스훈트 스텐리Stanley와 붓지Boodgie는 그가 작업할 때 항상 그의 곁에 있었다. 나의 고양이 두루처럼. 일상의 모든 것을 그림으로 그리는 호크니는 잠시도 작업을 쉬지 않는 작가로 유명하다. 그는 시대의 변화에 맞춰 아이패드와 아이폰으로도 그림을 그렸는데, 한동안 그를 따라 아이패드로 그림을 그리다 얼마나 많이 좌절했는지 모른다. 명암 붓 터치가 보는 것보다 많이 섬세해서, 따라 그리다 보면 시간이 강렬한 햇빛에 눈 녹듯이 사라진다.

다양한 포즈로 다정한 한때를 보내는 개의 그림을 보고 있자니, 나도 두루를 그리고 싶어졌다. 지금은 그루밍을 하거나 식빵을 굽거나(꼬리와 발을 배에 깔고 앉아 있는 모습. 뒷모습이 꼭 식빵처럼 생겨서 '식빵'

자세라고 부른다) 캣타워에서 자고 있는 모습을 사진 찍는 것으로 만족하지만 언젠가는 캔버스에 꼭 그려보고 싶다. 하루 종일 원고를 고치거나 책을 읽거나 쓰는 나에게 직접 손으로 그림을 그리거나 무언가를 만드는 작업은 딱딱해진 뇌를 부드럽게 만든다. 책을 많이 읽다 보면 글을 쓰고 싶어지는 것처럼 그림도 자주 들여다보면 직접 그리고 싶어진다. 어설프게 다시 아이패드 브러시 앱을 열어 호크니의 개를 따라 그려봐야겠다. 어느 정도 연습을 하다 보면, 사랑과 무심함을 담아 잠든 두루를 그릴 수 있게 될지도 모르겠다. 오늘은 그저 따뜻하고 포근한 고양이 배를 만지며 솜사탕 같은 달콤함을 맛보는 걸로 만족하자. 그나저나 닥스훈트의 저 진한 갈색은 어쩜 저렇게 선명하게 사랑스러울까. 선한 검정 눈동자와 함께 타고난 긍정 에너지가 느껴진다. "충성스럽게 감시하면서 재미있는 포즈로 태연하게 누워 있는"(로베르트 발저) 이 개들이 나의 무료한 하루를 살렸다.

내가 사랑했던
남자들에게

넷플릭스에서 「내가 사랑했던 모든 남자들에게」라는 틴에이저 영화를 봤다. 16살 라라 진은 자신이 짝사랑했던 남자들에게 몰래 편지를 쓰고 우표까지 붙여서 상자 속에 보관하는 취미를 가졌다. 그녀처럼 나도 짝사랑했던 남자들에게 비밀 편지를 자주 쓰곤 했는데 한번도 전해주진 못했다. 혼자 간직하는 그 콩닥콩닥한 느낌이 좋았다. 매 학년 좋아하는 남자애를 만들면 방학이 다가오는 것이 싫어질 정도로 학교에 가는 길이 신났다. 엄마가 입혀주는 예쁜 원피스를 입고, 향긋한 샴푸 냄새를 풍기며 교실에 들어가던 때를 떠올리니 인상파 화가 베르트 모리조Berthe Morisot, 1841-1895의 그림이 생각났다. 주로 가정에서 일어나는 일을 그렸던 그녀는 설레는 소녀의 감성을 잘 표

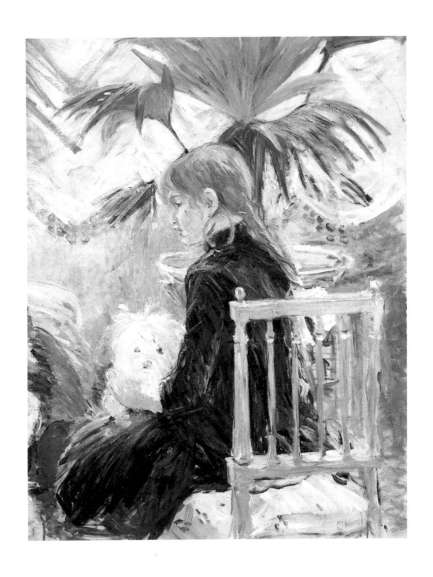

베르트 모리조, 〈개와 소녀〉,
캔버스에 유채, 92×73cm, 1886년, 개인 소장

현했다. 다른 남자 인상파 화가들의 그림과 비슷해 보이지만, 자세히 바라보면 여자의 감성으로만 포착할 수 있는 부드러운 분위기가 흐른다.

내가 피아노를 치며 개학을 기다렸듯이 개를 끌어안은 저 소녀는 누구를 그리워하고 있는 걸까. 아직 태어나지도 않은 내 딸의 첫사랑은 어떤 모습일까? 사랑이 전부였던 그 시절엔 왜 그렇게 슬프고 기쁜 일이 많았을까? 지금은 감정 기복이 거의 없는 것이 아쉽다. 어떻게 하면 — 사람을, 날짜를, 시간을, 꿈을 — 다시 열정적으로 그리워할 수 있을까? 화가의 뮤즈로 산다는 건 어떤 기분일까? 그림은 이렇게 책처럼 많은 질문을 던져주어서 좋은 생각 친구이다.

학년이 올라갈수록 좋아하는 남자애보다 당장 해야 할 숙제와 다가올 시험과 다음 학기 준비에 더 많은 관심을 가지게 되었고, 전처럼 교실 앞에서 수줍게 입술을 깨물고 볼을 꼬집으며 이성에게 예쁘게 보이고 싶었던 소녀는 사라졌다. 아침을 먹으며 점심을 생각하고, 점심을 먹으며 저녁을 걱정하는 임산부에게 첫사랑의 감정은 영화 속에서나 존재하는 유물인지도 모른다. 하지만 그림을 보고 글을 쓰는 나에게 그 시절의 감성은 너무나 소중하다. 내가 가진 자산은 기억과 경험뿐이기에, 예전에 나를 설레게 했던 모든 기억을 끌어모

아야 한다.

요즘 나의 일상은 잔잔한 내면과 급변하는 신체 변화가 사이좋게 공존하는 '평화의 시기'인데, 그래서인지 예전보다 더욱 글쓰기가 힘들어진다. 매일 아이에게 쓰는 태교일기는 그저 담담히 하루 일과를 적으면 되지만, 내가 쓰는 여러 종류의 글들은 어딘지 모르게 꽉! 막혀 있는 것 같다. 내 마음에 쏙 드는 글을 써본 지 너무 오래된 것만 같다. 역시 나는 조금 많이 슬퍼야 글이 잘 써지는 '슬픔에 중독된' 사람인가 보다.

그러니 '내가 사랑했던 남자들'에 대해 추억하며 지금은 사라진 감정들을 불러오는 수밖에……. 초등학교 3학년 때 좋아했던 남자애는 분명 운동을 잘하고 얼굴이 까무잡잡한 개구쟁이 스타일이었던 것 같다. 전학을 갔던 5학년 때는 같은 아파트 단지 내에 살던 S군을 좋아했다. 당시 인기 있었던 가수와 닮은 준수한 외모에 무뚝뚝한 성격이지만 가끔씩 내게 장난을 걸 줄 아는 귀여운 아이였다. 내 방 창문에서 그 아이가 방과 후에 피구를 하거나 주말에 야구를 하는 모습을 몰래 훔쳐볼 수 있었다. 들키지 않으려고 창문 밑에 숨어서 바라보다가 어쩌다 한 번 그 아이와 눈이 마주친 아찔한 일도 있었다.

사랑하는 나의 그대들을 위해

그 두근거림은 고등학교 시절, 2년이란 긴 시간 동안 짝사랑했던 남자애에게서도 똑같이 느꼈다. 하지만 대학생이 된 이후에 더 이상 숨어서 하는 사랑에 흥미를 느낄 수 없었다. 자연스럽게 연예인 사진을 끌어안고 자는 일도 없어졌다. 만질 수 없는 사랑은 사랑이 아니라고 생각하게 된 것이다.

죽고 싶을 정도로 괴로웠던 19살의 풋풋한 사랑은 현실적인 사랑 앞에서 더 이상 소재도 못 되지만, 가끔은 변한 그 아이의 모습이 궁금해질 때도 있다. 몇 년 전엔 심심해서 인터넷으로 소셜미디어 계정을 찾아보기도 했다. 물론 다시 일부러 만나고 싶다거나 우연히 길에서 마주치고 싶다는 생각을 한 지도 오래되었다. 이렇게 우리는 나이를 먹어가고 사랑에는 남녀 간의 사랑만 있는 것이 아니라 여러 종류의 사랑이 있다는 걸 깨닫게 되는 것 같다. 사랑에 목숨 걸기에는 처리해야 할 속세의 일이 너무 많아졌다. 상처받는 것이 두려워 아픔을 느끼지 않는 방법을 터득하게 된 작가는 사랑하는 남자의 동생과 결혼한 화가의 평온한 그림에서 지나간 과거를 본다. 그녀는 어떻게 자신의 숨은 사랑을 끝까지 감출 수 있었을까? 시작은 로맨틱 코미디를 꿈꾸었으나 끝은 리얼 다큐멘터리가 되는 나의 글도 나이를 먹어가는 것 같다.

"우리 둘이 나이가 들어서도 영원히 잊지 말자, 약속한 날을 기다
리는 설레는 기분을. 비슷비슷한 밤이 오는데 절대로 똑같지 않다
는 것을. 우리 둘의 젊은 팔, 똑바른 등줄기. 가벼운 발걸음을. 맞
닿은 무릎의 따스함을."

_요시모토 바나나, 『하치의 마지막 연인』, 김난주 옮김, 민음사, 1999

사랑하는 나의 그대들을 위해

배꼽 밑이
간지러워지는 순간들

　　남자친구는 나를 만나러 오기 전에 항상 배꼽 밑이 간지러우면서 설렌다고 했다. 9년이 넘게 연애하면서 항상 그랬다. 변함없이 나를 보고 웃어주는 사람이 있어서 부담스러우면서도 연락이 잘되지 않아도 불안하지 않아 좋았다. 그에 비해 나는 애정에 있어서 표현이 서툴고 연락도 (먼저) 자주 하지 않는 편이다. 사람이 많은 곳을 손을 잡고 걷는 것보다 단둘이 있을 때 행복이 배가 되는 것 같았던 둘은 이제 한집에서 같이 산다. 결혼 후 2년이 지나고 미국으로 건너오면서 예상보다 빨리 노부부가 누릴 만한 단둘만의 삶을 일찍 경험했다. 둘만의 식사, 둘만의 인사, 둘만의 대화, 둘만의 산책, 둘만의 캠핑, 둘만의 명절…… 어느새 공기처럼 우리 둘은 서로에게 너무나 자연

스러운 풍경이 되었다.

데이비드 헤팅거David Hettinger, 1946-의 그림은 대부분 혼자 책을 읽는 여인이 주인공이다. 세상 가장 편안한 자세로 책이나 신문, 그림책을 읽는 여인들. 마치 내가 남편이 집을 비운 사이에 가장 배꼽이 간지러워지는 순간을 캔버스에 재현해놓은 것 같다. 모조리 프린트해서 집에서 가장 볕이 잘 드는 곳에 걸어놓고 싶다. 우아하게 차려입은 여인들이 자연 속에서 혼자만의 시간을 보내는 따스한 그림들을 연속으로 감상하며 치열했던 20대를 돌아본다. 왜 나는 그렇게 거추장스럽게 많은 걸 가지고 다녔을까. 그리고 생애 처음 겪는 입덧 때문에 책도, 그림도, 음악도, 밥도 모두 즐길 수 없었던 지난 몇 달을 회상한다. 이제야 느껴지는 아이의 소중함, 내 일상의 자유, 남편의 든든함, 책이 주는 안정감 같은 것들이 한꺼번에 쏟아져서 벅찬 하루하루를 보내고 있다. 전보다 가슴이 뜨거워지는 그림들을 자주 보고 긍정적인 생각을 하려고 노력한다.

사실 크게 노력하지 않아도, 나는 매 끼니 맛있게 소화할 수 있는 그 자체에 감사한다. 매일 죽고 싶다고 생각했던 하루가 사라져서 기쁘다. 울지 않고 영화를 제대로 볼 수 있음에 감사한다. 남편과 나의 밥을 다정하게 차려 먹을 수 있음에 감사한다. 이렇게 앉아서 하

데이비드 헤팅거, 〈독서〉,
캔버스에 유채

나의 글을 완성할 수 있음에 감사한다. 모든 걸 잃어버린 후에야 지금의 내가 세상에서 가장 행복한 사람이라는 걸 (조금이나마) 알게 되었다. 앞으로 닥칠 출산의 공포와 육아의 고단함은 고통 속에서도 창작을 멈추지 않았던 예술가들에게 기대어 떨쳐보려고 한다. 세상에 태교할 수 있는 텍스트와 캔버스는 넘치고 넘친다. 넓어도 너무 넓고 만날 사람도 너무 멀리 있는 미국에서 사는 덕분에 시간도 넘쳐난다. 본격적으로 아기 방을 꾸미기 전에 더 많은 책을 읽어두려고 한다. 그래야 어떤 불행한 순간이 와도 그 순간을 다시 행복하게 만들 수 있는 힘을 비축할 수 있다.

새롭게 읽기 시작한 아고타 크리스토프의 자전적 이야기 『문맹』은 이렇게 시작한다. 강렬하다.

> "나는 읽는다. 이것은 질병과도 같다. 나는 손에 잡히는 대로, 눈에 띄는 대로 모든 것을 읽는다. 신문, 교재, 벽보, 길에서 주운 종이 쪼가리, 요리 조리법, 어린이책. 인쇄된 모든 것들을."
> _ 아고타 크리스토프, 『문맹』, 백수린 옮김, 한겨레출판, 2018

질병과도 같은 나의 독서 병은 육아와 함께 잠시 정지되리라는 것을 안다. 내가 사라진 것 같아 우울해할 것도 분명하다. 하지만 무

엇보다, 무엇보다! 쓰기는 멈추지 않을 것이다. 그저 지금까지 내가 써온 '배꼽 간지러운 순간'들과는 전혀 다른 형태의 고통과 행복의 이야기가 펼쳐질 뿐이다. 아주 바보 같은 이야기를 나의 딸에게 들려 주기 위해 별거 없는 일기와 동화를 계속 쓸 것이다. 그러니 지금 이렇게 혼자 그림을 보며 온전히 나만을 위한 글을 쓰는 일에 더 공을 들이고 싶다. 다 잃어버리면 또다시 진하게 지금의 나를 사무치게 그리워할 것이기에……. 첫사랑은 잊은 지 오래되었지만, 책을 읽고 글을 쓰는 나는 평생 잊지 못할 것이다.

매일 더
잘 사랑하는 법

13년 전에 쓴 일기장에서 헤어진 연인을 그리워하는 나의 감정을 '발견'했다. 여러 감정들이 뒤섞여 있는 문장들 속에서 끊임없이 나의 '너'를 찾는 간절함이 느껴졌다. 나와 함께 커피를 마셔줄 사람. 나와 눈을 마주치고 밥을 먹어줄 사람. 대화가 통하는 사람. 나의 문학에 대한 열정을 나눠줄 사람. 빈약한 꿈을 함께 키워갈 사람……. 20대의 겨울은 너무나 추워서 다시는 돌아가고 싶지 않지만, 만나자마자 내게 세상에서 가장 따뜻한 커피를 손에 쥐어주었던 연인이 있어서 (지금은 없는) 낭만이 있던 시절이었다.

잠시 헤어졌던 우리는 다시 만나 결혼을 하게 되었다. 거의 단

사랑하는 나의 그대들을 위해

둘이 모든 시간을 보내는 요즘에서야 비로소, 제대로 서로에 대해 알아가는 것 같다. 연애를 10년이나 했는데 서로가 서로에 대해 생각보다 모르고 있었다. 결혼은 연애와 달리 투쟁에 가까운 희생이 필요하기에 더욱 서로를 위해 '노력'해야 한다. 자유를 주되, 비밀이 없을 것! 사르트르와 보부아르의 관계 규칙이 그대로 적용되는 우리 부부는 대화를 통해 성장하는 기적을 믿게 되었다. 그전에는 그저 '사랑'만 하면 모든 문제가 해결될 것이라 믿고 어쩌면 서로의 관계에 대해 깊게 생각조차 하지 않았는지도 모른다. 유년시절의 추억과 아픔, 감추고 싶었던 연약함을 공유하면서 우리의 관계가 점점 단단해지고 있다.

러시아 출생의 유대계 프랑스 화가, 마르크 샤갈Marc Chagall, 1887-1985은 '청색의 화가' 혹은 '사랑의 화가'로 불린다. 그의 그림을 보고 있으면 나도 모르게 내 '연인'을 떠올리게 된다. 〈산책〉 그림에 등장하는 벨라는 빈민가 출신의 샤갈과 전혀 다른 유복한 가정환경에서 자란 부인이었다. 죽음이 이 둘을 갈라놓았지만 그 후에도 평생 샤갈은 벨라를 예술의 뮤즈로 삼아 그녀를 그리워했다. 그의 자서전 『샤갈, 꿈꾸는 마을의 화가』를 읽으면 이 둘의 사랑을 글로 만날 수 있다. 물론 서로를 보는 순간, 운명이라고 여겼던 이 둘의 행복한 결혼 풍경은 샤갈이 여러 그림으로 남겨 놓았다.

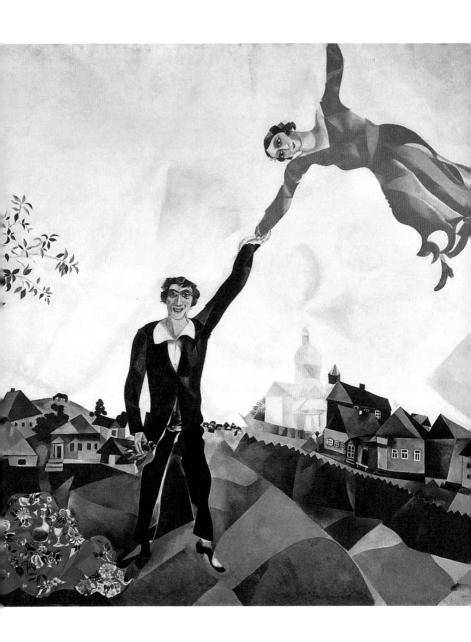

마르크 샤갈, 〈산책〉,
캔버스에 유채, 169.6×163.4cm, 1917-18년, 국립러시아박물관

"내 손은 지나치게 연약했다. 그래서 나는 특별한 직업을 찾아야 했다. 하늘과 별을 내게서 쫓아 버리지 않고 삶의 의미를 발견하게 도와주는 그런 직업."

_마르크 샤갈, 『샤갈, 꿈꾸는 마을의 화가』, 최영숙 옮김, 다빈치, 2004

남편은 밥을 아주 빨리 먹는다. 나는 세상에서 가장 밥을 느리게 먹는 사람이다. 남편은 빵과 피자를 싫어한다. 나는 빵과 피자라면 자다가도 일어나 먹는 사람이다. 남편은 숫자에 강하다. 나는 숫자를 보면 머리가 아프다. 남편은 내가 즐겨 읽는 소설을 읽으면 잠이 온다고 한다. 나는 그가 하루 종일 들여다보고 알 수 없는 기호와 숫자들을 적는 시뮬레이션 프로그램을 보면 잠이 온다. 남편은 누워서 생각하는 걸 좋아한다. 나는 잠잘 때를 제외하고 누워 있는 걸 싫어한다. 남편은 (자신의) 아버지와 사이가 좋아서 밤을 새워 이야기를 나눌 정도이다. 나는 (나의) 아빠와 거의 대화를 하지 않는다. 남편은 생각이 많고 오래 고민하고 말을 한다. 나는 직설적이고 나를 우울하게 하는 것들을 오래 생각하지 않는다. 남편은 과학자이다. 나는 작가이다. 우리는 이렇게 서로 다른데 같이 살고 같이 '잘' 사랑한다.

샤갈의 그림에는 사랑의 기적들이 은은하게 흐른다. 샤갈의 눈 내리는 마을처럼 자주 눈이 오는 곳에서 살면서, 나와 너무나 다른

남편과 함께 만들어가는 일상을 모두 글로 그리고 있다. 서로 죽일 듯이 싸우는 순간들은 빠르게 지나가고, 행복한 순간들은 오래 자주 지속된다. 그는 나를 따라 이제 커피 없이는 못 살고, 빵도 곧잘 먹는다. 매운 고추 없이는 못 사는 그를 닮아 나도 거의 모든 요리에 할라피뇨, 파프리카 가루 혹은 카옌페퍼를 넣는다. 우리는 식탁에서 오랫동안 밥을 먹고, 해가 좋은 날엔 길게 산책한다. 우리의 지나온 시간보다 앞으로 다가올 시간들이 더 기대되는 건, 아마도 서로가 서로를 위해 매일 더 잘 사랑하는 법을 연구하기 때문일 것이다.

너만 있으면
나는 괜찮아

요즘 나에게 가장 큰 기쁨을 주는 건, 역시나 잠시 우리 집에 머물고 있는 '검은 고양이'다. 탁묘 기간이 끝나면 우리만의 고양이를 입양할 생각을 할 정도로 우리 부부는 고양이에게 많은 위로를 받고 있다. 이 작고 우아하고 조용하고 무용한useless 애완동물은 하루 종일 잠만 자지만, 그래서 더욱 사랑스러운 면이 많다. 고양이를 한번 키워 본 이는 절대 이들을 미워할 수 없을 것이다. 놀아주다 보면 내가 먼저 지치거나, 고양이가 먼저 지쳐서 숨어버리는데 그 또한 이들의 매력요소이다. 정말 자신이 '하고 싶은 것'만 하면서 하루를 보내는 그들이 부럽다. 온몸을 땅에 붙이고 늘어져서 가르랑거리는 요물 같으니라고.

블랙캣 왕왕이

일찍이 피카소와 같은 화가에게 (그림 주제가 시시하다고) 무시를 당해 온 나비파(히브리어로 '예언자'라는 뜻, 후기인상파) 피에르 보나르 Pierre Bonnard, 1867-1947는 실내용 그림을 아주 많이 그렸다. 파리 오르세 미술관을 갔을 때, 때마침 보나르 특별전이 열리고 있어서 운 좋게 그의 작품을 질리도록 보고 올 수 있었다. 아지랑이처럼 뭉게뭉게 피어오르는 빛의 흐름이 살갗을 간지럽히는 듯 평온해 보였다. 다양한 집 안 정물과 고양이 등 소박하고 일상적인 소재 때문에 그의 작품은 선물하기 좋은 그림의 대명사가 된 건지도 모르겠다.

"색이 있는 곳에 당신이 있습니다."

_ 피에르 보나르

그의 몸 약한 부인은 바깥 생활을 거의 안 하고 집에서 목욕을 즐기거나 개나 고양이와 같은 애완동물을 키우는 재미로 살았다고 한다. 아마 그녀는 고양이를 통해 세상 그 무엇의 관계에서도 얻을 수 없는 편안함을 받았을 것이다. 지금 내가 그렇듯이. 보나르는 응접실과 고양이나 개와 함께 있는 여자 그림을 수없이 많이 남겼다. 다음 작업실 그림에서도 고양이는 배경처럼 들어가 있다. 흰 고양이, 검은 고양이, 얼룩 고양이까지 어지간히 많이 길렀던 모양이다. 앞모습, 뒷모습, 옆모습 모두 그린 걸 보면 항상 주변에 고양이가 있었을

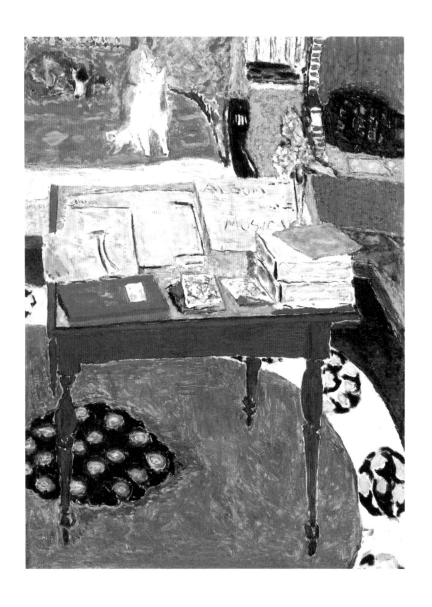

피에르 보나르, 〈작업 테이블〉,
캔버스에 유채, 121.9×91.4cm, 1926/1937년, 워싱턴 내셔널 갤러리

것이다.

　　고양이를 가만히 관찰하면 이들의 그루밍과 골골골 송, 식빵을 굽는 자세, 과하게 등을 구부려 몸을 스트레칭하고 이 기둥 저 기둥에 자신의 냄새를 묻히는 반복되는 행위에 반하게 된다. 발소리를 내지 않고 조용히 움직일 수 있는 발바닥 쿠션은 볼 때마다 깨물어주고 싶다. 특히 요새 빠진 습식 간식 봉지를 흔들면 자신의 몸을 내 몸에 심하게 비비며 울어대는데, 온갖 산해진미(?)를 먹이고 싶을 만큼 사랑스럽다. 때론 기침을 유발할 만큼 털이 빠지고, 카펫을 모래투성이로 만들고, 아끼는 소파에 스크래칭을 해도 그들은 사랑스러워 오랫동안 끌어안고 자고 싶어지는 존재이다. 나의 작업실에 없어서는 안 되는 동료이기도 하다. 어쩔 땐 같이 고독을 즐기고, 어쩔 땐 같이 행복하고 여유로운 아침 식사 시간을 공유한다. 만지면 솜씨 좋게 빠져나가기도 하고, 마음 내키면 무릎에 올라와 한껏 골골대며 애교를 부린다. 고양이를 키우면 인생의 즐거움이 무한대가 된다고 했던 릴케의 말은 거짓이 아니었다. 자, 우리 모두 고양이해 봅시다! 인생이 달라진답니다.

피에르 보나르, 〈고양이의 점심〉,
캔버스에 유채, 60×73cm, 1906년, 개인 소장

집 안 가득 퍼지는
평화를 위하여

"There's a bit of mystery about her for modern audiences. She is going about her daily task, faintly smiling. And our reaction is 'What is she thinking?'"

현대 관객들에게 그녀는 조금 미스터리한 구석이 있다. 희미하게 미소 지으며 그녀는 일과를 하고 있다. 우리는 이렇게 느끼게 된다. '그녀는 무슨 생각을 하고 있을까?'

_ 월터 리드케Walter Liedtke, 메트로폴리탄 미술관 큐레이터

매일 커지고 활동적인 아기 때문에 한밤중에도 깨고, 새벽에도 자주 깬다. 낮에도 오래 앉아 있지 못하니 글 쓰는 흐름도 깨지고 마

감도 늦어진다. 원래 마감은 엉덩이의 힘으로 하는 건데, 지금 내 엉덩이는 조금 다른 용도로(?) 힘을 쓰고 있는 것 같다. 조금이라도 몸과 정신이 멀쩡할 때 하던 일들을 제대로 마무리하고 싶어서 잠자는 시간도 아까울 지경이다. 잘 수 있을 때 많이 자라고 수없이 충고를 듣지만 어쩔 수 없다. 일은 곧 나이고, 나는 곧 일을 할 때 생활의 생기를 찾을 수 있다. 하고 싶어도 못하는 슬픔을 벌써부터 느끼고 싶지 않다.

임신하기 전에는 제대로 아침밥을 챙겨 먹은 적이 없었지만, 이제는 스스로 무엇이든 다 꺼내서 챙겨 먹는다. 마치 배 속의 아이가 나를 훈련시키는 것처럼 부지런해졌다. 5년 만에 결혼한 남자들의 로망인 아침밥 차려주는 아내가 된 것이다! 모두 내가 배고파서 가능한 일이다. 엄마가 어두운 새벽에 조용히 부엌에서 밥과 반찬을 하던 뒷모습이 생각난다. 엄마는 어쩜 매일 그렇게 변함없이 밥을 할 수 있었을까? 저녁형 인간인 내가 아침에 일찍 일어나 주방일을 한다는 건, 그것도 출근할 필요도 없는데 저절로 일어나 글을 쓴다는 건 거의 기적에 가까운 일이다. 사과 한쪽을 베어 물고, 간밤에 불린 쌀을 안치고, 계란찜 재료를 준비해놓고 식탁 위 노트북을 열었다. 잠깐 앉아 있었던 것 같은데 오른쪽 다리가 저린다. 하지만 혼자일 때 많이 보고 많이 써두어야 한다는 압박감이 더 크기에 이대로 다시 누울 수

사랑하는 나의 그대들을 위해

없다. 쉽게 잠들 수 없다.

엄마가 해준 밥도 잘 먹지 못하고 허겁지겁 나와 사무실에 도착하면, 배에서 꼬르륵 소리가 난다. 창피할 정도로 크게. 편의점에서 사온 요거트 우유와 견과류믹스 같은 걸 먹으며 메일을 확인한다. 삼각김밥 하나라도 간절히 먹고 싶다. 그러나 손에 묻고, 냄새 나고, 입도 더러워질 것 같아 이내 포기한다. 하지만 '아까 스타벅스 지나올 때 샌드위치라도 하나 사올걸……' 하는 후회는 계속된다. 사실 먹는 것보다 잠이 더 간절했기에 어쩔 수 없는 일이었다. 처음 백수가 되고 가장 행복했던 것은 내 마음대로 일어나 챙겨 먹는 아침 식사였다. 무얼 먹어도 여유라는 사이드 메뉴 때문에 나 자신에게 팁이라도 주고 싶은 마음이 들었다. 천천히 준비하고 천천히 치우고 천천히 하루를 계획할 수 있었다. 사람으로 태어났으면 원래 이렇게 살아야 하는 건데……. 매일 아침마다 그렇게 생각했다. 그럼에도 여유가 밥 먹여주는 건 아니라 수입이 반 토막 난 걸 받아들이기 힘들어 다시 취직했다. 나의 사람다운 아침은 다시 지하철을 따라 월급 속으로 사라졌다.

월급이 사라진 타국에서 요하네스 베르메르Johannes Vermeer, 1632-1675의 〈우유를 따르는 여인(부엌의 하녀)〉 그림을 본다. 풍채가 좋은

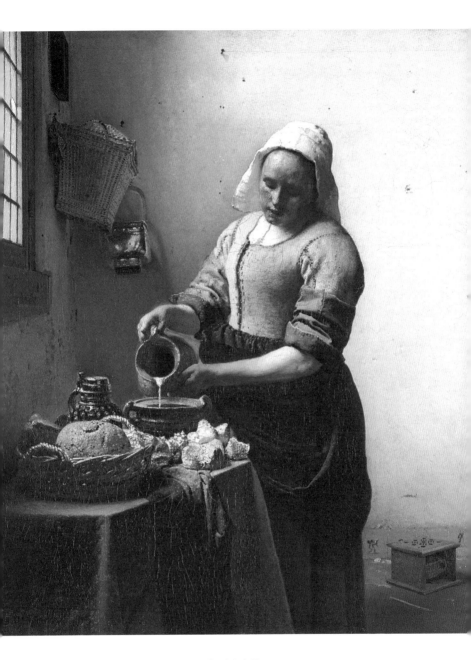

요하네스 베르메르, 〈우유를 따르는 여인(부엌의 하녀)〉,
캔버스에 유채, 45.5×41cm, 1658–60년경, 암스테르담 국립미술관

그림 속 여자는 그릇에 우유를 따르고 있다. 탁자에는 아침 식사로 보이는 딱딱한 빵도 있다. 그 당시 보석보다 귀하던 파란색(울트라마린) 물감으로 칠해진 앞치마를 입고 왼쪽 창에서 들어오는 햇살을 받으며 아침을 시작하는 여인. 베르메르가 사용하는 빛은 고전적 근대 문학에서 극찬하는 신비한 매력을 보여준다. 은은한 빛이 비추는 소품들은 모두 섬세하고 진지한 오라를 품고 있다. 아마도 이 그림을 실제로 본다면, 주변의 그림들은 사라지고 독방에 이 그림만 걸려 있는 듯한 착각이 들 것 같다. 평온해 보이기도 하고 고단해 보이기도 하는 여인의 미묘한 표정에서 우리들의 엄마를 읽는다. 빛을 받고 있지만 얼굴에 생기라고는 찾아볼 수 없다. 과거의 엄마와 미래에 엄마가 될 나를 동시에 본다. 아이가 생기면서 전보다 자주 엄마를 생각한다. 나와 언니를 정성스럽게 씻기고 입히고 먹였던 엄마의 젊은 시절을 예비 엄마로서 되돌아본다. 분명히 엄마도 늦잠 자고 싶은 날이 있었을 텐데, 왜 한 번도 우리들 밥을 건너뛰지 않았을까……. 나도 내 자식을 먹이기 위해 그렇게 할 수 있을까?

살면 살수록 결혼은 (한 번도 겪어보지 않아) 몰라서 뛰어드는 불구덩이와 같지만, 그 불구덩이 속에서도 행복한 순간이 있고 결혼했기 때문에 깊어진 사랑의 측면도 있다. 집안일이라는 것도 그렇다. 안 하면 표시가 나고 해도 표시가 안 나는 귀찮은 일이지만, 어느 순간

반듯하게 살기 위해서 즐기고 있다는 생각도 든다. 자고 일어나면 정리하는 이부자리, 떨어지지 않게 가져다놓는 화장실 휴지, 린스할 때 식초를 몇 방울 떨어뜨려 뽀송해진 타월, 청소기를 돌린 자국이 있는 깨끗한 카펫, 제자리에 가지런히 놓여 있는 식기들(세트로 안 사고 하나씩 사서 모두 사연이 있다), 잊지 않고 구비해놓는 (좋아하는 향기가 나는) 핸드워시와 컨디셔너 등 정신없는 일상을 정갈하게 만드는 일련의 습관들이 있다. 모든 것이 단정한 상태가 혼돈을 정리해준다.

다들 아이가 생기면 모든 것 — 예를 들면, 위에 열거한 차분한 일상 같은 — 이 끝장난다는 식으로 말하지만, 분명 아이가 잠들어 있을 때라든가 나 대신 남편이 아이를 봐준다거나 평소보다 혼자서 잘 놀 때마다 느끼는 끝을 알 수 없는 평화로움이 있을 것이다. 혼자 놀고, 혼자 넷플릭스를 보고, 혼자 차분히 집안을 돌보는 지금 이 시간이 그리워질 때면 베르메르의 몇 안 되는 대표작을 찾아서 봐야겠다(그는 43년의 짧은 생애 동안 약 40점의 그림을 그렸고, 남아 있는 작품도 36점밖에 되지 않는다고 한다). 노란색, 초록색, 파란색, 벽돌색이 가을의 낙엽처럼 조화롭게 그려진 최고의 교향악이 눈에서 들리는 듯한 여유와 묵직한 고요를 잠시나마 느낄 수 있을 것 같다.

"마침내 베르고트는 이제껏 자기가 생각했던 것과는 다른, 훨씬

사랑하는 나의 그대들을 위해

더 광채를 발하는 (베르메르의) 작품 앞에 서게 되었다. (…) 베르고트는 자신이 방금 잡은 노란 띠를 경이롭게 쳐다보면서 이렇게 중얼거렸다. '나도 저렇게 소설을 썼어야 했어. 내 소설들은 너무 무미건조해. 내 문장들도 저 작은 노란 띠처럼 진귀해지려면 여러 차례 색깔을 보태야 했어. (…) 베르메르라는 이름 외에는 거의 알려진 바가 없는 예술가가 절묘하고도 세련되게 그린 그 노란 띠 말이다.'"

_노르베르트 슈나이더, 『얀 베르메르』 – '프루스트의 『잃어버린 시간을 찾아서』'

재인용. 정재곤 옮김, 마로니에북스, 2005

내일
또 우울해도
괜찮아

흐리면 흐린 대로
좋은 날

아주 가끔, 일찍 출근하던 아침의 상쾌함이 그리워질 때가 있다. 덜 마른 머리카락을 살짝 털면서 새로 산 셔츠를 입고 출근 버스에 오르는 길. 날씨가 좋을 때도 좋지만, 안개가 낀 뿌연 날도 그날만의 분위기에 취해 커피도 더 맛있고 마음도 차분해지는 장점이 있다. 그래서 흐린 날에 집중이 잘돼서 글도 잘 써지고, 어려운 일도 의외로 잘 풀린다. 오늘도 아침부터 하늘은 회색빛이고, 쌀쌀한 바람이 부는 것이 하루 종일 흐릴 것 같다. 이런 날엔 일부러 슬프고 잔잔한 연주곡을 틀어놓고 스스로를 병 속에 담긴 배처럼 창작의 방에 가둬버린다. 고독, 후회, 집착, 공감 등 무의식에 잠긴 주제들을 조심스럽게 꺼내본다. 맑은 날에 우울에 빠지는 것보다 덜 비참하다. 우중충한 날

씨가 동료가 되어주기 때문이다. 이렇게 생각하면 날씨에 지배받지 않고 스스로 감정을 선택할 수 있어서 좋다.

영국이 가장 사랑하는 풍경화 화가, 윌리엄 터너Joseph Mallord William Turner, 1775-1851의 그림은 그 앞에서 할 말을 잃게 되는 특유의 신비함이 있다. 평생 안개, 폭풍우, 비바람, 아지랑이, 하늘과 바다를 그려 온 그는 모네뿐만 아니라 수많은 인상파 작가들에게 큰 영감을 주었다. 1년의 대부분이 비 오는 흐린 날로 채워지는 나라, 영국이 사랑할 수밖에 없는 화가이다. 그는 제자나 후계자가 없는 고독한 일생을 보냈는데, 당시로서는 회화에 동적인 묘사를 시도해서 주목을 받았다. 여름에는 여행을 다니며 스케치 자료를 모으고, 겨울에는 집에 틀어박혀 그림만 그렸다. 그가 말년에 그렸다는 〈노엄 성의 일출〉은 하늘과 땅의 구분이 명확하지 않아서 전체적으로 뿌옇지만, 일출의 순간을 담았기 때문에 색감은 수채화처럼 따뜻하다. 아마 실제로 본다면 더 선명하게 색감을 느낄 수 있을 것이다. 나는 이렇게 방 한구석에서 웹에서 찾은 이미지를 감상하며 상상할 뿐이다. 빛과 색채가 잔잔히 퍼지는 그림을 완성하는 화가의 말년을⋯⋯.

오늘도 비바람이 부는 날씨였지만, 바람에 날리는 낙엽을 보는 것이 좋았다. 빨갛고 노란 잎들이 눈처럼 바닥에 떨어졌다. 주말이 지

윌리엄 터너, 〈노엄 성의 일출〉,
캔버스에 유채, 90.8×121.9cm, 1845년경, 런던 테이트 브리튼

나고 아파트 관리인들이 모두 모아 쓰레기통에 버릴 테지만 그전까지 눈처럼 녹지 않고 바닥을 장식하고 있었으면 좋겠다. 문득 나의 말년도 저렇게 아름다웠으면 좋겠다는 생각이 든다. 밤이 오니 조용히 비가 내리는 소리가 커진다. 빗소리를 따라 터너 그림 여러 장을 더 찾아본다. 흐리면 흐린 대로 예쁜 런던처럼 그의 그림은 폭풍우를 그려도, 저녁노을을 그려도 희미하게 아름답다. 그중 직접 보았던 〈금성〉을 눈에 오래 담는다. 바구니를 들고 있는 소년과 그 앞에서 재롱을 피우는 듯한 흰 강아지, 저 멀리 보이는 작은 별이 해 질 무렵의 해변가를 더욱 평온하게 만든다. 전체적인 색감이 큰 조개껍질 위의 무늬라고 해도 무방할 정도로 자연스럽다. 자연을 오래 관찰하고 수없이 그려본 이만이 그릴 수 있는 경지. 당장이라도 내 침실에 걸어놓고 나의 잠과 연결시키고 싶은 평온함. 작품 해설을 보면 보트도 뼈대만 있고 미완성작이라고 하는데, 내가 볼 땐 이것만으로도 충분한 것 같다.

그 어떤 화려한 신들의 역사화보다 아침, 저녁노을, 비, 바람, 물안개, 파도를 그린 풍경화가 더 오래 기억에 남는다. 아마도 그런 그림을 보면 어릴 때 가족들과 갔던 여름의 바닷가와 프러포즈를 받았던 겨울의 바닷가가 생각나기 때문이겠지. 풍경 속에 내가 서 있는 상상을 하며 오늘의 날씨 일기를 마친다. 비가 오고 흐려서 신나는

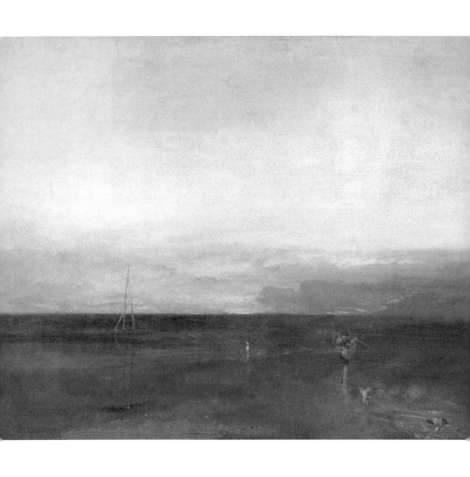

윌리엄 터너, 〈금성〉,
캔버스에 유채, 91.1×122.6cm, 1830년경, 런던 내셔널 갤러리

외출은 하지 못했지만 적어도 우울하지 않았다.

"후회가 있다. 언제나, 후회가 있어.

하지만 더 나아 우리들 삶이 서로 풀어지는 게.

키 큰 배 두 척, 바람— 돛 단, 빛에 젖은 두 척이,

항로 설정된 채 어귀에서 빠저나오듯,

그리고 흔들리며 헤어지고, 흔들리며 시야에서 사라지듯."

_ 필립 라킨, 『필립 라킨 시전집』, 김정환 옮김, 문학동네, 2013

찬바람과
함께 오는 것들

　내가 가장 두려워하고 가장 힘들어하는 계절, 겨울이 성큼 다가왔다. 추위를 잘 타기도 하고, 외출하려면 챙겨야 할 것이 많아 항상 허둥지둥하는 게 너무 싫다. 다 챙겨 입으면 몸도 무겁고, 꼭 물건을 잃어버리게 된다(대체 장갑은 왜 한 짝씩 사라지는 걸까?). 춥다는 핑계로 옷이나 목도리, 장갑, 부츠 등 지출이 많아지는 계절이기도 하다. 싫어하는 계절을 좋아하기 위해 온갖 색과 모양의 스웨터를 매년 구입하다 보니 겨울용 옷장도 터질 것 같다.

　하지만 밖에만 나가지 않으면 겨울만큼 실내에 있기 좋은 계절도 없다. 따뜻하게 데워진 방, 엄마가 만들어주시던 호박죽과 감자전,

아빠가 사다주신 찐빵 혹은 호빵, 내가 타서 먹는 핫코코아의 달짝지근한 맛이 온몸에 퍼진다. 수면 바지라는 신통방통한 아이템이 생겨난 다음부터 이불도 없이 침대나 소파에 앉아 귤을 까먹으며 소설책이나 만화책을 시리즈로 빌려 하룻밤 만에 다 읽어버리던 날이 생각난다. 밖에 있을 때 내리는 눈은 근심과 걱정거리가 되지만, 안에 있을 때 눈은 최고의 배경이 되었다. 더 더 많이 내려서 내일 아무도 집 밖으로 못 나갔으면(?) 좋겠다고 생각했다. 크리스마스 전후에 집에 울려 퍼지던 캐럴과 트리 장식, 빨간색과 초록색의 식탁보가 주던 알록달록함이 그나마 나의 겨울을 아름답게 지탱해주던 추억이다.

내가 사는 미국 인디애나 주는 겨울이 유난히 길고 눈이 아주 많이 내린다. 첫 해엔 집 안이 추울까 봐 많이 걱정했는데, 벽면 아래에 있는 라디에이터가 생각보다 따뜻해서 실내에서 반팔, 반바지를 입고 생활해도 문제가 없었다. 거실 베란다 창문으로 눈 오는 풍경을 바라보는 것도 좋았다. 어차피 나갈 곳도 특별히 정해져 있지 않아서 더 마음 편히 눈 내리는 겨울을 즐겼다. 하지만 겨울을 어여삐 여기는 마음은 오래가지 못했다. 제설차가 쓰레기차만큼 자주 보이는 긴 겨울이 지겨워 눈물이 날 지경이 되었다. 4월까지도 눈이 오는 이 겨울왕국에서 집 안에만 갇혀 지내는 것이 답답해 한국에 갔다. 한국의 추위도 만만치 않았지만 매일 어딘가로 나가 사람을 만나고, 하나밖

에 안 챙겨 온 겨울 코트가 닳을 정도로 열정적으로 돌아다녔다. 미세먼지다 한파다 뉴스에서 겁을 주며 웬만하면 외출하지 말라고 했지만 여행자에게 그런 경고 따윈 가볍게 무시해버릴 사항이었다. 미국에 돌아가면 고양이, 남편, 동네 친구 부부 그리고 나뿐인 차분한 겨울이 기다리고 있으니 바쁘게 지내야 했다.

인상파가 왕성하던 시기에 자기만의 색감으로 독자적인 작품 세계를 만들어갔던 펠릭스 발로통Felix Vallotton, 1865-1925의 그림은 어쩔 땐 장난기 가득하고, 어쩔 땐 불륜 소설 속 삽화처럼 관능적이다. 실제 그는 소설을 창작하고 일러스트 작업도 활발히 했으며, 동그란 윤곽선이 인상적인 목판화 작업에도 탁월한 능력을 가지고 있었다. 장식적인 요소가 강해서인지 그의 모든 작품은 연극적이고, 색감이 아주 선명해서 한번 보면 잊히지 않는다.

그가 그린 겨울 실내 속 따뜻한 온기가 보는 이에게 그대로 전달된다. 색색의 쿠션을 쌓아놓고 포근한 실내복을 입고 있는 여인, 난로 앞에 앉아 있는 전라의 여인, 스토브 앞에서 수프를 끓이는 여인 등 다양한 모습의 실내 활동을 담았다. 그가 그린 말년의 풍경화를 더 좋아했지만 겨울에 거의 실내에서만 지내는 요즘의 나는 그의 실내 정경 그림에 더 마음이 간다. 왠지 그림 속 인물들에게 말을 걸고

내일 또 우울해도 괜찮아

펠릭스 발로통, 〈가브리엘의 초상〉,
우드에 템페라, 34×31cm, 1899년, 볼티모어 미술관

펠릭스 발로통, 〈벽난로 앞의 누드〉,
캔버스에 유채, 80×110cm, 1900년, 개인 소장

펠릭스 발로통, 〈스토브 앞에서 요리하는 여인〉,
캔버스에 유채, 33×41cm, 1892년, 개인 소장

싶어진다고 해야 할까. 외로움이 깊어지면 이렇게 그림에게도 내 이 야기를 하고 싶어지나 보다.

겨울이 되면 찾아 읽는 존 윌리엄스의 소설 『스토너』에서 꼭 발 로통의 그림 같은 구절을 발견했다.

"이디스는 새해가 지난 뒤에야 컬럼비아로 돌아왔기 때문에 윌리 엄 스토너는 딸과 단둘이서 크리스마스를 보냈다. 크리스마스 아 침에 두 사람은 선물을 교환했다. (…) 윌리엄은 시내 상점에서 직 접 고른 새 옷과 책 여러 권, 색칠 세트를 딸에게 주었다. 두 사람 은 그날 거의 하루 내내 작은 트리 앞에 앉아서 트리 장식물에서 반짝이는 불빛들과 암녹색 트리 속에서 숨은 불꽃처럼 빛나는 반 짝이 장식을 바라보며 이야기를 나눴다. 정신없이 지나가는 학기 중에 묘하게 잠시 정지된 것 같은 느낌이 드는 크리스마스 연휴 동안 윌리엄 스토너는 차츰 두 가지 사실을 깨닫게 되었다."
_ 존 윌리엄스, 『스토너』, 김승욱 옮김, 알에이치코리아(RHK), 2015

겨울은 묘하게 시간이 정지된 순간들이 많다. 그래서 더욱 책 과 그림이 농밀하게 다가오는 것 같다. 추운 지방의 사람들이 문학과 예술 분야에 조예가 깊은 건 어쩌면 당연한 일이다. 시간이 생각이

되고 생각이 글이 되고 글은 예술이 된다. 이 길고 긴 겨울을 잘 활용해 나는 무얼 이룰 수 있을까. 한번 도전해보겠다고 사온 뜨개질 도구들은 열어보지도 않았다. 모자 하나라도 끝까지 뜰 수 있다면 좋으련만.

모두가 혼자인
도시에서

　　매일 그림 한 장을 그려서 블로그에 올린 화가가 있다. 에드워드 B. 고든Edward B. Gordon, 1966-. 그는 6년간 그린 그림들을 묶어 『베를린을 그리다』라는 책을 냈다. 베를린의 일상을 감각적인 유화로 담아내고, 이를 통해 베를린이라는 도시의 매력을 한껏 뽐낸다. 상점 안을 바라보는 여인, 빨간 코트를 입고 무언가를 기다리는 여인, 신문이나 책을 읽는 여인들의 뒷모습과 옆모습을 주로 그렸다. 거리를 걷는 편안한 옷차림의 젊은이들부터 매끈한 등을 드러낸 슬립드레스를 입은 갤러리 속 여인까지 그가 그린 인물들은 모두 도시 안에서 자신만의 동선을 보여준다. 베를린에 가본 적은 없지만 왠지 그곳을 다녀온 것 같은 착각이 든다.

내일 또 우울해도 괜찮아

에드워드 B. 고든, 〈파리 보그〉,
캔버스에 유채, 73×55cm, 2014년

그의 그림을 우연히 보고 요즘 다시 영어 공부용으로 보고 있는 「섹스 앤 더 시티」의 여자들이 생각났다. 내 발에 신발을 맞추는 것이 아니라 싸구려 신발에 내 발을 맞추며 살던 20대에 그녀들은 나의 롤모델이었다. 각자 자기 일을 하며 화려한 옷차림으로 브런치를 먹고, 현란한 연애를 끊임없이 하면서 싱글 생활을 유지하는 것이 꿈이었다. 언젠가 뉴욕에 가서 캐리처럼 하이힐을 신고 프레첼을 씹으며 걸어보리라, 캐리처럼 돈을 받으며 잡지에 칼럼을 쓰고, 미란다와 샬롯처럼 센트럴파크에서 조깅을 하리라. 잘 알지도 못하는 코스모폴리탄을 꿈꾸며 매 시즌을 돌려 보고 또 봤었다.

시즌 2를 다시 보니 지금 내 나이가 드라마 속 그녀들의 나이와 비슷하다. 지금 내가 얼마나 그녀들과 비슷해졌는가 묻는다면 전혀 달라서 다행이라고 말하고 싶다. 드라마 속 그녀들의 패션은 지금 봐도 시크하지만, 결국 '남자'로 모든 행동이 결정되는 듯한 태도는 빛바랜 90년대의 추억 같아 보인다. 캐리는 이기적인 빅을 원망하지만 넷 중 가장 이기적인 인물이며(그리고 그녀의 재정 관리 능력은 제로에 가깝다), 사만다는 결국 자신이 가장 외로워질 것을 잘 알면서도 방탕한 섹스라이프를 즐긴다. 그나마 미란다가 가장 이성적인 인물이라고 할 수 있다. 예전엔 그녀들의 가치관이 멋져서 봤지만, 이제는 실생활에서 쓰이는 영어 표현들을 익히기 위해 이 드라마를 돌려 본다.

내일 또 우울해도 괜찮아

마냥 즐겁지만은 않은 자유가 도시 속에 흐른다. 그녀들은 각자가 불안하다. 고든이 그린 베를린 사람들은 그림 속에선 낭만적으로 보이지만 실제 그들의 삶도 팍팍할 것이다. 베를린의 축축한 공기와 차가운 분위기에 질식할 것 같다고 메일을 보냈던 내 동창생 친구의 증언대로…….

　　마지막 시즌 6에서 캐리는 만난 지 얼마 되지도 않은 예술가 애인을 따라 뉴욕 생활을 정리하고 프랑스 파리로 거처를 옮긴다. 설레는 마음으로 불어를 익히고 가장 멋진 옷을 입고 거리를 나서지만, 그곳은 그녀가 익숙하게 걷던 곳이 아니기에 모든 것이 낯설고 서럽다. 예전에는 뉴욕이나 파리 여행 사진만 봐도 따라가고 싶고, 예쁜 플레이팅이 넘쳐나는 현지의 디저트를 모조리 먹어보고 싶었다. 그러나 지금은 안다. 얼마 못 가 떡볶이와 붕어빵, 군고구마가 있는 서울을 그리워하게 되리라는 것을. 누구보다 자유롭고 싶지만 막상 자유가 넘쳐나면 곧 고독해진다는 것을. 내 발에 맞지 않는 하이힐처럼 나의 하루를 망치는 것은 없다는 것을. 이방인인 나에게 뉴욕과 파리는 너무나 아름답게 잔인해서, 여행은 가고 싶지만 그곳에서 살고 싶지는 않다는 것을. 화폭에 담긴 도시는 그래서 언제나 조금씩 슬프다. 도시를 떠난 후 돈만 있으면 모든 것을 구할 수 있던 도시의 편리함이 가장 그립지만, 도시 속에서 종종걸음으로 걷던 얼굴에 먼지가

가득 붙은 나는 전혀 그립지 않다.

"캐리: 파리에 이걸 이해하는 사람이 한 명도 없거나 적어도 나를
이해하는 사람은 없는 것 같아.

미란다: 집으로 와.

캐리: 집에 갈 수 없어. 여기에 온 지 일주일밖에 안 됐는걸. 힘들
어. 생각했던 것보다 훨씬. 말도 못하고 하루 종일 걷기에 너무 춥
고 비가 계속 와. 여기에 있는 박물관은 두 번씩은 갔다 왔어. 잘
모르겠어. 그냥 길을 잃어버린 것 같아. 난 너무 혼자야⋯⋯."

_〈섹스 앤 더 시티〉 시즌 6, 에피소드 19 'An American Girl in Paris, Part1'

내일 또 우울해도 괜찮아

오늘은 좀
아파해도 돼

　그림에 관심이 커지던 20대에 대부분 작성한 '스탕달 신드롬' 블로그 카테고리를 보니 에드바르 뭉크Edvard Munch, 1863-1944에 대한 애정이 남달라 보인다. 여러 번 그의 작품을 언급하고 감상하던 때가 있었나 보다. 분명 과거의 나도 똑같은 '나'인데 낯설다. 지금은 뭉크의 그림을 일부러 찾아서 보지 않기 때문이다. 노르웨이가 낳은 가장 위대한 화가인 뭉크는 사랑, 고통, 죽음, 불안 등을 주제로 우울한 내면세계를 주로 그렸다. 평범한 풍경화도 그가 그리면 '상처받은 영혼의 고백'이 들리는 것처럼 불안해 보인다. 특유의 대각선 구도가 우리를 불안한 내면으로 내모는 것 같다. 뭉크는 아래와 같이 자신의 화풍을 설명한 적이 있다.

"남자들이 책을 읽고, 여자들이 뜨개질하고 있는 따위의 실내화는 더 이상 그릴 필요가 없다. 내가 그리는 것은 숨을 쉬고, 느끼고, 괴로워하고, 사랑하며, 살아 있는 인간이어야 한다. 보는 사람은 이 주제에서 신성함과 숭고함을 이해하게 될 것이며, 교회에서 하는 것처럼 내 그림 앞에서 모자를 벗을 것이다."

무조건 인간이 주제일 것! 그는 가난, 정신 분열, 가족의 죽음, 여성 혐오 등 자신의 내면적 결함을 서슴없이 그렸다. 가장 부끄러운 과거를 그림에 표현하는 걸 애써 피하지 않았다. 그가 다섯 살 되던 해에, 어머니는 폐결핵으로 세상을 떠났고 아버지는 이상성격의 소유자였다. 한 살 위 누나도 그의 나이 열네 살 때 결핵으로 죽는다. 여동생은 정신병원에 입원하고, 친한 친구는 자살을 시도하고, 다섯 형제 중 유일하게 결혼한 안드레아도 몇 개월 만에 죽고 만다. 어릴 때부터 몸이 약했던 그에게 이러한 집안 배경은 한층 더 죽음과 가깝게 만들었다. 뭉크의 가장 유명한 작품은 당연히 민머리 남자가 두 눈을 크게 뜨고 비명을 지르는 〈절규〉이지만, 그가 남긴 작품은 상상을 초월할 정도로 많다. '그림을 그리고 있을 때만 살아갈 힘을 얻는다'고 했던 그는 꽤 생산적인 화가였던 것이다. 돈이 되는 판화도 많이 남겼다. 〈다리 위의 소녀들〉은 연작처럼 몇 해에 걸쳐서 그렸다. 알록달록한 소녀들의 의상과 대비되게 다리로 이어진 길과 하얀 집

에드바르 뭉크, 〈다리 위의 소녀들〉,
캔버스에 유채, 136×125cm, 1901년경, 오슬로 국립미술관

은 오른쪽 상단 위의 한 점으로 소멸하는 느낌이 든다. 유서 깊은 고통 속으로 빨려 들어가는 것 같다. 아마도 나는 이 그림을 그의 또 다른 대표작 〈마돈나〉와 함께 좋아했나 보다. 엽서를 사두고 보고 또 봤다고 적어놓은 걸 보면⋯⋯.

소설가 장정일은 『아담이 눈뜰 때』에서 아담이 원했던 세 가지를 뭉크 화집과 턴테이블, 타자기라고 했다. 시인이자 소설가인 장석주도 자신이 가장 힘들었던 시기에 늘 끼고 살았던 것은 뭉크 화집이었다고 한다. 또 존경하는 소설가 정미경의 이상문학상 수상작 『밤이여, 나뉘어라』(너무 좋아해서 필사를 3번이나 했던 작품이다)에는 뭉크의 절규가 중요한 모티프로 등장한다. 한창 국문학을 배우던 시절에 좋아하던 작가들이 모두 예찬했기 때문에 뭉크를 좋아했는지도 모른다. 왠지 오슬로에 있다는 뭉크 미술관에 가면 밤의 괴로움을 절묘하게 표현한 대작을 쓸 수 있을 것 같았다. 그때는 동경하는 작가들이 좋다고 하는 건 무조건 흡수하고 싶어 했으니까 말이다. 내 취향을 몰랐으니 참고 자료에 많은 것을 기대어 고뇌하고, 그들을 따라서 턱없이 좁은 나의 지적인 평야를 넓히고 싶었다. 낮에는 도서관에서, 밤에는 내 방 작은 책상 위에서 뭉크에 관한 글과 화집을 찾아보던 시절이 문득 그리워진다. 지금의 나는 어둠과 고뇌가 내 생활에 해악을 미칠까 봐 두려워서 피하고 있기 때문에, 매일 하얀 꿈속에

있는 것 같은 권태감에 빠져 있다. 몸이 정상이 아니라는 핑계로 내 안의 어둠을 들여다보는 일을 게을리하고 있다. 그러니 내가 쓰는 글에 대한 확신이 점점 없어지는 것이다. 다시 날카로운 지적 호기심을 충전하고 싶다.

그래서 오늘은 대놓고 대학 노트를 펴든 채 니체, 쇼펜하우어의 글에 전율하고, 뭉크의 〈절규〉를 따라 그리던 '소설가 지망생'의 마음을 스스로에게 대입해보고 있다. 뭉크의 거의 모든 그림이 기분 나쁘게 어둡지만 그가 의도했던 것처럼 그림 속 인물들이 절절하게 삶과 죽음에 대해 울부짖고 있다는 게 느껴진다. 자신의 속을 다 뒤집어서 보여주는 것은 얼마나 힘든 일인가. 그는 자기 안의 어둠을 숨기지 않았으며 스스로를 용케 죽이지 않고 살아남아 그림으로 남겨 두었다. 평생 여성혐오증에 시달렸지만 가장 우아한 방식으로 여성을 그림 속에서 구원하고자 노력했다.

아름다운 그림만 보고 사는 건 백야가 계속되는 북부의 어느 외딴 곳에 갇혀 지내는 것과 같다. 만약 어두운 밤이 없다면 우리는 환한 낮을 견딜 수 있을까? 불행에 중독되는 것도 큰 문제지만, 행복을 가장한 무신경함에 익숙해져 감정의 변화 없이 살아가다 보면 삶은 조금도 앞으로 나아가지 못한다. 뭉크의 이 절규, 저 절규들이 저

에드바르 뭉크, 〈병든 아이〉,
캔버스에 유채, 120×118.5cm, 1885~86년, 오슬로 국립미술관

마다 친구하자고 달려들었던 불면의 밤에 가장 많은 문장을 만들어 냈다. 그림을 그리며 고독과 죽음에 대한 두려움을 이겨냈을 뭉크는 빨간색과 검은색, 갈색(아픈 과거의 상징이자 분노이며 저항의 색)에서 어쩌면 따뜻한 바다를 발견했을지도 모른다. 내가 지금 그의 아픈 그림을 보고 추운 겨울의 희망을 보듯이 말이다. 내 안에 있는 아픈 아이의 손을 잡고 싶어진다. 괜찮아, 나를 이해해주는 이는 이렇게 많단다. 그러니, 오늘은 좀 아파해도 돼. 자신을 갖고 마침표를 찍어도 돼.

"이 세상에서 죽는다는 건 어렵지 않네.

그보다 더 힘든 건 사는 일."

_ 마야코프스키

우울의 끝에서
발견한 색

한국이 그리워서 무작정 집에서 가깝고도 먼 시카고에 갔다. 이렇게 쓰고 나니 엄청 럭셔리(?)해 보이지만 절망을 이겨내기 위해 2년 만에 처음으로 차를 세차하고, 인조가죽 시트를 주문하고 만반의 준비를 해서 시카고로 향한 것이다. 영상 기온이더라도 높은 건물 사이로 걸을 때는 이까지 시린 곳이 시카고이다. 달리 윈디 시티Windy City라고 불리겠는가. 지난번에 시카고 미술관에 왔을 땐 못 봤던 현대 작가들을 많이 발견했고, 새롭게 보이는 그림을 많이 바라보았다. 남편은 충실히 그런 나를 아이폰에 담아주었다.

미니멀리즘 미술에 관심을 가지는 건 정서적으로 좋은 것 같다.

단순해서 경쾌하고, 여백이 많아서 채워주고 싶은 충동이 든다. 추상 미술 작가들이 처음부터 이렇게 단순화된 그림을 그리지 않았다는 점도 매력적이다. 그들은 어쩌다 일반적인 회화가 아닌 추상적인 형태에 집착하게 되었을까. 그 창작 방식의 변화가 지금 내 슬럼프의 해답이 되어줄지도 모르겠다. 이 세상에 새로운 건 하나도 없고, 꼭 내가 아니어도 좋은 작품들은 이미 넘치고 넘치기에⋯⋯. 나만의 색을 찾아야 한다. 우선 가장 쉬운 방법으로 무채색만 입던 내가 코럴, 옐로, 레드, 그린, 핑크 등의 컬러감 있는 옷과 액세서리를 사 모으고 있다. 포인트가 되는 색은 생각보다 기분전환에 많은 도움이 된다.

이번 관람에서는 모네, 마네, 르누아르, 세잔, 고흐, (내가 가장 좋아하는) 마티스의 그림도 여전히 좋았지만 색만으로 형태를 보여주는 작품들이 시선을 끌었다. 그리고 무엇보다 언제 가도 인상파관보다 관람객이 적어 혼자 더 조용히 감상할 수 있어서 좋다. 날이 풀리면 하룻밤 머물면서 더 여유롭게 색과 형태의 멋을 즐길 생각이다. 이런 생각만으로 적막하고 무료한 시골 생활을 견딜 수 있다. 그러니까 이번 여행은 (누군가에게는 여유로운 일탈로 보일지도 모르겠지만) 우울의 바닥에서 한 10센티미터만큼 올라서기 위해 강행한 필살의 시도인 셈이다. 나의 '색깔 있는 삶'의 시리즈는 계속될 것이다. 집 밖으로 나갈 것이고, 서로에게 행복한지 물어보지 않을 것이다.

일리야 볼로토프스키, 〈회색 다이아몬드〉,
캔버스에 유채, 패널에 고정, 129.5×129.5cm, 1955년, 시카고 미술관

데이비드 노브로스, 〈무제〉,
캔버스에 유채, 총 15개의 패널, 274.3×274.3cm, 1969년, 시카고 미술관

특히 해가 가득한 봄과 여름에 몰아서 시도해야 하는 예술 활동이다. 예술이 없는 삶은 곧 내가 죽어 있는 상태이기에……

"행복한지 궁금해 하는 건, 불행해지는 가장 확실한 지름길이야."
_ 영화 「우리의 20세기」 중에서

심심하면 입기 지겨워진 청바지 리폼을 하는데, 오늘은 리폼하고 수십 번 롤테이프Lint Roller를 굴려 떼어낸 실밥 형상을 보니 (우연이 만들어내는) 추상예술이 일상 구석구석에 있다는 생각이 들었다. 매번 다른 무늬를 만들어내니 새로울 수밖에. 혼자 감상하고 쓰레기통에 버리려다가 애플의 매직패드 위에 올려놓고 사진으로 남겨 보았다. 그냥 지나치기엔 아까운 예술 한 조각이다.

내일 또 우울해도 괜찮아

롤테이프 추상 사진

아름다움도
매일 본다면

　이따금 마트와 학교 외엔 아무것도 없는 이곳이 지옥같이 느껴질 때가 있다. 처음 1년은 잠시 공기 좋은 곳으로 휴양 왔다고 생각하고 마음껏 쉬고 놀고먹어서 꿈속처럼 행복했다. 다음해에는 세 번째 책을 마감하고 컴퓨터로 편집일을 다시 시작했다. 바쁘게 재택근무하면서도 중간중간 미국 국내여행을 다니며 무료함을 달랬다. 시카고, 라스베이거스, 플로리다, 뉴욕, 보스턴…… 가도 가도 가야 할 도시는 넘쳐났다. 조금씩 지루해졌지만 그래도 팍팍한 도시 생활보다 글을 쓰기에도, 사색하기에도 좋다고 긍정적으로 생각했다. 무엇보다 공기가 매일 좋았고, (한국이라면 비싸게 주고 샀을) 미국 제품을 값싸게 바로바로 살 수 있고, 넓고 푸른 자연이 끝없이 펼쳐져 있어서

걸으면 기분이 좋아졌다.

> "이리도 할 수 있고 저리도 할 수 있는 두 가지 가능성이 열려 있다. 내 솔직한 의견을 말하자면 이리 하거나 저리 하거나 반드시 둘 중 하나를 선택하라는 것이다. 다만 어느 쪽을 선택하든 깊이 후회하게 될 것이다._키르케고르"
>
> _ 더글라스 케네디, 『픽업』(도입부 인용), 조동섭 옮김, 밝은세상, 2016

삶의 위기는 언제든 어디서든 찾아오기 마련이다. 이곳에서의 생활이 익숙해질수록 이곳에 없는 것만 보였다. 걸어서 갈 수 있는 곳도 없는 데다, 나는 미국 운전도 못해서 대중교통이 전무한 이곳에서 (남편이 어디든 데려다 주지 않으면) 집에 갇혀 지내는 반쪽짜리 인간이었다. 답답할 때마다 가던 서울의 랜드마크들이 그리워졌다. 매 끼니를 직접 해먹는 것도 지겨웠다. 운전을 할 줄 안다고 해서 특별히 가고 싶은 '가까운 서점이나 미술관, 카페, 쇼핑몰'이 있는 것도 아니었다. 우리 집에서 가장 가까운 큰 도시인 시카고는 차로 두 시간 반 거리에 있다. 힘겹게 가도 그곳도 어쩔 수 없는 — 흔한 김밥과 떡볶이, 짜장면과 짬뽕이 없는 — '미국'일 뿐이다. 스멀스멀 피어오르는 부정적인 생각을 편집일로 번 돈으로 인터넷 쇼핑을 하며 날려버리고, 영미소설 속 중산층 부부의 좌절을 간접 체험하며 캠핑도 다니

폴 시냐크, 〈분홍 구름〉.
캔버스에 유채, 73×92cm, 1916년, 개인 소장

고, 남편과 전자제품을 하나씩 장만하는 재미로 시간을 채웠다.

　　미국의 하늘은 정말로 눈이 오는 날에도 예뻐서 견딜 수 있었다. 슬픈 날에도 예쁜 하늘만 보면 금세 기분이 좋아지던, 한창 일에 빠져 지내던 과거도 추억할 수 있어서 좋았다. 해 질 녘에 산책을 하면 노을이 마치 폴 시냐크Paul Signac, 1863-1935의 〈분홍 구름〉속 풍경처럼 황홀해 발걸음을 멈추고 사진을 찍으며 오랫동안 쳐다보게 된다 (보스턴 미술관에서 처음 보는 순간 숨이 멈출 만큼 예뻐서 여러 각도에서 계속 바라보았던 환상적인 모자이크 그림이다. 왜 마티스가 그를 스승으로 삼았는지, 그의 그림을 직접 볼 때마다 색감 하나하나를 통해 별다른 설명 없이도 이해가 간다). 한국이 미세먼지로 골치를 썩고 있다는 걸 잘 알기에 먼지 하나 없는 하늘이 지루하고 재미없는 미국 시골에서 사는 나에게 주는 선물처럼 느껴졌다.

　　그러나 한 가지를 만족하면 반드시 한 가지가 불만으로 다가오는 것이 짓궂은 신의 장난 아니던가. 언제까지 물감 조각을 하나씩 아름답게 그려놓은 풍경만 보고 앉아 있을 수는 없었다. 다양한 사람을 만나러 가고, 볼 것이 많은 도시에서 새로운 영감을 얻고 싶은 마음이 커졌다. 더 이상 집에서 인터넷으로 '혼자' 일하고 싶지 않았다. 자유가 주는 달콤함은 지독한 고독의 쓴맛에 가려져 쉽게 사라졌다.

보스턴 미술관의 하늘

아름다운 그림도 매일 바라보면 무감각해질 수 있다는 걸, 이곳에 와서 뼈저리게 느끼고 있다. 물론 이 모든 푸념은 나에게 '아기'가 찾아오기 전까지만 늘어놓는 것이다. 편안한 식사와 평범한 독서를 특별히 그리워하게 될 줄은 꿈에도 몰랐다. 이 모든 불만들도 사실 배부른 자의 여유였던 것이다.

세 달 동안 질질 끌어온 미술 에세이 새 원고 작업을 다시 시작할 수 있게 되었다. 이렇게 집중해서 하나의 글을 쓰게 도와준 나의 주변 사람들과 배 속의 아기에게 감사한다. 불과 한 달 전 나의 상태에서라면 꿈도 꿀 수 없는 일이다. 이전과는 '완전히' 다른 삶을 살게 될 테지만 여전히 읽고 쓰고 볼 수 있음에 두 배로 깊이 감사하게 된다. 힘든 입덧 속에서 보았던 폴 시냐크 그림의 아름다움에도 박수를 치고 싶다. 나는 죽도록 아팠지만 그림은 영롱하게 빛났다.

온기 있는 대화가
필요할 때

　그 사람은 왜 나한테 그런 말을 했을까? 그 말이 기분 나빴는데 왜 나는 아무 말대꾸도 못했을까? 아, 밥이라도 혼자 편하게 먹고 싶은데……. 나 혼자 먹으면 건방져 보이려나? 오늘은 몸이 안 좋아서 집에 일찍 가서 쉬고 싶다고 언제 말할 수 있을까? 방금 내가 한 말, 너무 잘난 척 하는 것처럼 보이지 않았을까? 그나저나 막상 혼자 차가운 샌드위치를 먹고 나니 따뜻한 국물이 먹고 싶어지네……. 별로 안 친하지만 이번 기회에 저 사람이랑 친하게 지내볼까? 아니야, 괜한 일 억지로 만들지 말자!

　하루라도 인간관계가 쉬웠던 적은 없었다. 나는 항상 대화가 서

툰 사람이었고, 사회생활로 다져진 사회성이라는 것도 모래로 만든 성과 같아서 언제든지 밀려오는 파도에 쉽게 무너졌다. 그래서 30대에는 만나는 사람만 만나고, 일적으로 엮인 사람이 아닌 이상 새로운 인연을 만들지 않고 살아왔다. 여러 사람과 만나거나 큰 행사를 치르고 나면 반드시 다음 날엔 아팠다. 몸이 아픈 것인지, 정신적으로 힘들었는지 정확히 구분하기 어려웠지만 혼자 집에 처박혀 있으면 다 나을 것만 같았다. 가끔 외근을 핑계 삼아 버스를 탔다. 앉아 있는 모든 사람이 앞을 쳐다보거나 창밖을 보거나 스마트폰을 들여다보는 대형버스 맨 앞자리에서 넋 놓고 있다 보면, 서울 한 바퀴를 다 돌 때도 있었다. 낯선 타인들 속에서 햇빛을 받으며 마음의 안정을 되찾았다. 혼자 '정신적 광합성'이라 불렀던 그 일상이 그립다. 이 동네에선 한 번도 버스를 타 본 적이 없기 때문에 더욱.

에드워드 호퍼Edward Hopper, 1882-1967의 그림 〈볕을 쬐는 사람들〉은 야외의 테라스에 여러 사람들(그것도 제대로 차려입은 사람들)이 산 쪽을 바라보며 앉아 있다. 뒷줄에 앉은 남자는 책을 읽고 있다. 서로 대화를 나눌 것처럼 보이진 않는다. 호퍼는 햇볕을 쬐고 있다고 표현했는데, 이 이상한 구도의 그림을 보고 있으면 내가 타던 버스가 생각난다. 출근을 위해 혹은 데이트를 위해 잘 차려입고 탄 버스에서도 나는 자주 책을 읽곤 했다. 모두가 한곳을 바라보고 있는데, 혼자 책

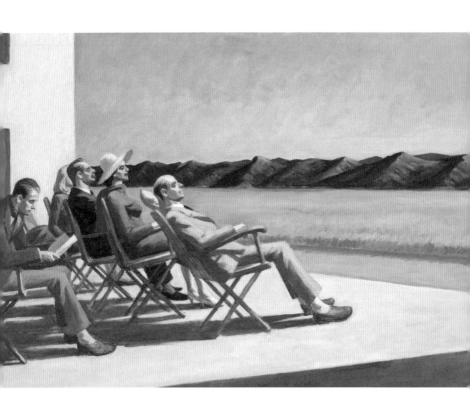

에드워드 호퍼, 〈볕을 쬐는 사람들〉,
캔버스에 유채, 102.6×153.4cm, 1960년, 스미스소니언 미술관

을 읽는 사람. 소통보다는 혼자만의 세계에 빠져 있는 사람. 새로 산 CD를 듣고 있는데 누가 말을 걸면 그 자리에서 탈출하고 싶었던 나. 주말 동안 있었던 일을 공유하면 언제나 한 사람과 만나 시간을 보낸 이야기가 전부였던 나. 뒤늦게 관계의 소중함을 알게 되었지만, 오랫동안 혼자였던 사람이 하루아침에 사교적으로 변할 수는 없었다.

"고독해 보인다구요?

맞아요.

사실 내가 의도한 것보다 조금 더 고독하지요."

_ 에드워드 호퍼

호퍼의 그림은 우리를 더 외롭게 만들지만, 그는 빈 방을 그리더라도 '빛'을 반드시 넣었고, 호텔방이나 어두운 극장을 그릴 때도 '조명'을 빼먹지 않았다. 실내에서 작업을 많이 했던 작가라, 빛을 따라 외부에서 작업했던 인상파 작가들과 달리 그는 빛을 그대로 그리지 않았다. 기억에 의존해서 빛과 그림자를 그림 속에 녹여냈다. 나도 책만 읽고 살던 삶에서 타인과 어울리는 삶으로 가기 위해 의도적으로 일상에 '빛'과 '조명'을 그려 넣어야 한다. 이제야 한국에선 '뻔뻔하게, 혼자지만 당당하게, 남 눈치 보지 않고, 당분간 혼자만 있고 싶은 마음'이 유행하고 있지만, 10년 전부터 혼자였던 나는 온기 있는

대화가 그립다. 오랜만에 만난 가족과의 대화에서 전과 달리 14시간의 시차만큼의 거리감이 느껴졌다. 이곳에는 아무리 말로 설명하고 싶어도 설명이 되지 않는 외로움이 매일 밤 내린다. 우리가 사라져도 아무도 신경쓰지 않을 것 같다. 모두가 외로운 이곳 사람들과 더 가까이 지내야겠다는 생각이 들었다. 창문(문)을 통과해 들어오는 햇살을 기억하고 차곡차곡 저장해둔다면, 내가 베풀 수 있는 온기도 늘어날 것이라 믿는다. 왠지 이번 여름에는 여러 사람들과 음식과 대화를 나누는 시끌벅적한 날들이 이어질 것 같다.

순간을
붙들고 싶어요

색조주의자Tonalist(회화적 특징: 미묘한 색의 조화에 무게를 둠)의 색으로 도망치는 봄날이다. 핀터레스트를 헤매다 보면 조르조 모란디처럼 나를 잡아끄는 화가들을 만나게 된다. 이름을 기억해두고, 홈페이지에 들어가고, 화집/카탈로그를 살 수 있으면 되도록 사려고 노력한다. 구할 수 없을 땐 웹으로 본다. 두고두고 본다. 김승옥의 소설을 읽고 어제는 하루 종일 우울해서 입맛마저 달아났는데, 차분한 그림들을 보니 마음이 든든해졌다. 남성 작가들의 소설이나 산문집에서 예전만큼 반짝이는 사유를 건질 수 없다. 아마도 시대가 변하고 나의 문학관도 변했는데, 그들은 예전 그대로 남근적이라 그런 것 같다. 그들의 작품에 갇힌 능력 있는 여자들의 한숨소리가 들리

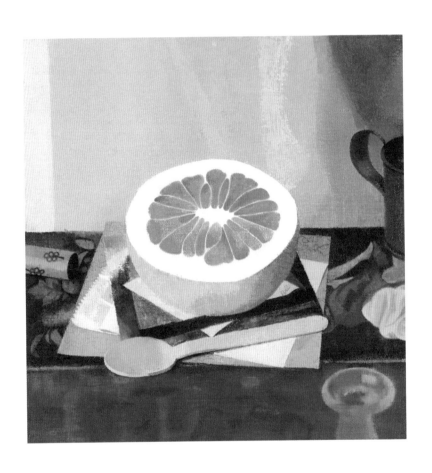

수잔 제인 월프, 〈포멜로와 스푼〉,
리넨에 유채, 26×25.4cm, 2014년

는 것 같다. 언어가 갖는 권력으로부터 벗어나 내가 표현할 수 없는 '미묘한 색의 조화'에 집중한다. 정물화 색감을 따라 옷을 입어도 좋다. 톤 다운된 무채색이 주를 이루는 나의 옷장을 봐도 그렇다. 옷의 색감대로 집을 꾸며도 좋다. 색조주의자의 우상은 역시 마티스. 그는 한 번도 그의 톤을 벗어난 적이 없다고 한다. 화가 수잔 제인 월프 Susan Jane Walp, 1948-의 인터뷰를 따라가다 보면 반드시 그의 이름이 나온다. 매일 들어오는 내 블로그에 마음에 드는 그녀의 그림 몇 개를 담아 두었다. 출처는 모두 그녀의 홈페이지에 있다(http://www.su-sanjanewalp.com).

말도 많고 탈도 많은 세상에서, 침묵처럼 편안하고 감미로운 그림을 감상하면서 쉬어 가자. 수면 위로 떠오른 끔찍한 잔상을 보고 난 후, 심란한 마음을 둘 곳 없어 더욱 한참 쳐다보게 된다. 예전에 클래식 에세이에 썼던 카피가 생각난다. "온 세상에서 쉴 곳을 찾았으나, 음악이 흐르는 침묵보다 더 나은 것은 없었다." 이 카피를 쓰고 표지 사진(마이클 케나의 사진) 저작권을 비싸게 구매해서 책 표지에 앉혔을 때 참으로 행복했다. 딱 원하던 침묵의 이미지였기에. 도시를 벗어나 온갖 책에서 쉴 곳을 찾았으나, 결국 그림이 있는 풍경보다 더 나은 것은 없었다. 오늘같이 내 과거가 초라하게 느껴지는 날엔 말이다.

4부 ——————————

끈질김이
당신을
고귀하게
만든다

걱정 마,
내일도 쓸 수 있을 거야

"그는 행복한 순간들을 소중히 생각했고(물론 그런 순간들을 알아볼 수 있어야 한다고 그는 말했다), 위대한 화가이면서 또한 훌륭한 마음을 지니고 있었던 피사로의 선례와 예상치 못했던 마주침(늘 눈을 열어 놓고 지내야 하는데, 대부분의 사람들은 그렇게 하지 못한다), 그리고 자연의 신비를 소중히 생각했다. (…) 그가 평생을 미술에 바치고도 천재성을 보여 주지 못했다는 이유로 그를 인정하지 않는다. 그들의 눈에는 그런 끈질김에서 드러나는 고귀함은 보이지 않는 것이다."

_ 존 버거, 『우리가 아는 모든 언어』, 김현우 옮김, 열화당, 2017

끈질김이 당신을 고귀하게 만든다

존 버거John Berger, 1926-2017의 아름다운 책『우리가 아는 모든 언어』에 등장하는 스벤이라는 화가 이야기에 마음을 빼앗겼다. 그 어떤 화가보다 작품이 팔리지 않아서 늘 돈이 부족했지만 하루도 빠짐없이 붓이나 파스텔, 펜을 들고 작업하고 많은 날을 더 이상 빛이 들지 않을 때까지 꼬박 일했던 화가. 가장 부러운 부분은 늘 소재들 — 해안선, 체리 밭, 도시를 가로지르는 강, 펼쳐진 산맥, 옹이가 진 포도나무 가지, 친구의 얼굴 등 — 이 그에게 작품을 주문했다는 것이다. 파킨슨병이 진행되었을 때는 실내에서 과일이 놓인 접시를 초대해 그렸다. 안과 치료를 받기 위해 파리 호텔에 머물렀을 때 카미유 피사로Camille Pissarro, 1830-1903가 오페라 거리 연작을 그렸던 것처럼……. 자세히 들여다봐야 다른 점이 보이는 거리의 풍경을 연달아 감상해본다. 조금씩 사람들의 옷차림이 바뀌어 있고, 하늘빛이 다르고, 거리의 질감이 다르다. 비슷해 보이지만 전혀 다른 그림들이다.

피사로의 그림은 하나같이 편안하다. 사람들과 마차 등이 바쁘게 움직이는 아침 풍경을 그렸지만 그가 그린 오페라 거리는 목가적으로 보인다. 그는 같은 장소에서 반복해서 그림을 그렸는데, 어떤 날은 해가 나 있고, 어떤 날은 비가 오고, 어떤 날은 안개가 자욱이 끼어 있다. 빛과 대기의 변화를 화면에 담고자 했던 인상파의 아버지답게 그림 속에 인상이 그대로 드러난다.

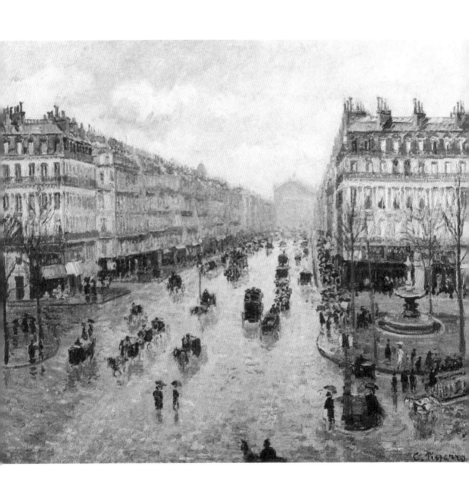

카미유 피사로, 〈오페라 거리, 비의 효과〉,
캔버스에 유채, 65×83cm, 1898년, 개인 소장

카미유 피사로, 〈오페라 거리, 눈의 효과〉,
캔버스에 유채, 54×65cm, 1898년, 개인 소장

카미유 피사로, 〈오페라 거리, 화창한 겨울의 아침〉,
캔버스에 유채, 73×91.8cm, 1898년, 랭스 미술관

그는 평생 쉬지 않고 조금씩 앞으로 나아가는 작품 세계를 보여주었다. 이런 삶은 분명 후회가 없었을 것이다. 검색하면 끝도 없이 나오는 피사로의 그림에는 '끈질김에서 드러나는 고귀함'이 있다. 비가 오든 눈이 오든 날이 밝든 해가 저물었든 그는 계속 그렸다. 멀리서 보면 아지랑이처럼 모든 것이 흐릿한 그림을 그리며 그는 자신이 본 것을 그림 속에 재현하기 위해 그리고 또 그렸을 것이다. 피카소나 마티스, 세잔과는 다른 피사로만의 일개미 같은 꾸준함에 자극을 받게 된다.

미국의 작은 대학 마을에 이사 온 이후로 나도 계절마다 같은 장소에서 사진을 찍곤 한다. 건물은 그대로이지만 매일 구름과 대기가 변한다. 초록색이었던 잎이 빨갛게 물들고 나면 앙상한 가지만 남는다. 길고 혹독한 겨울에는 그 앙상한 가지 위에 하얀 눈이 항상 쌓여 있다. 사진으로 남겨 두지 않으면 그냥 매일이 똑같아서 어제가 오늘 같고, 오늘이 어제 같은 지루한 날들의 연속일 것이다. 나의 일기 속에는 이런 외면만 담기는 것이 아니라 그날 먹었던 음식, 남편과 나눴던 대화, 배경처럼 보았던 다큐멘터리, 친구와 갔던 서점 이야기도 있다. 그런데 큰 사건사고는 의외로 한 문장으로 정리되어 있곤 한다. 가령 "65인치 4K 텔레비전이 망가졌다.", "나에게 아기가 찾아왔다."처럼…….

"학자처럼 정확하거나, 작가처럼 독창적이거나, 시인처럼 언어가 뛰어나야 할 의무감"이 없어서 문필가가 되었다는 몽테뉴처럼 학자도 작가도, 시인도 아닌 그렇다고 실력 있는 편집자도 아닌 나는 그냥 문장가이다. 문장을 아주 많이 읽고 밑줄을 긋고 쉴 새 없이 타이핑하는 문장수집가이자 외딴 곳에 홀로 떨어져 마냥 행복해하다가 금세 우울해지는 탐구주의자일 뿐이다.

위대한 화가들은 모두 대가들의 작품을 모사했다. 탐구할 수 있는 것은 탐구하고, 탐구할 수 없는 것은 조용히 숭배하는 일은 모든 예술가들이 거쳐야 하는 과정이다. 괴테나 무라카미 하루키만 그러는 것이 아니다. 매일 창작력이 넘칠 리가 없는 나도 따라 쓰고 싶은 책을 반복해서 읽는 행위 속에서 쓸 힘을 얻는다. 평범한 일상에서 건져 올리는 단상들을 빠짐없이 기록하고, 아무리 노력해도 만들어낼 수 없는 대서사시나 판타지, 머리에 도끼를 얻어맞은 것 같은 충격을 주는 반전 스토리를 쓴 작가에게 조용히 박수를 쳐준다. "즐길 수 있는 글을 써주셔서 감사합니다……." 하지만 이렇게 숭배하는 일만 반복하면 나다운 것을 영영 만들지 못할 것 같은 절망감에 하루를 망치게 된다. 사실 쓸수록 이런 절망은 단골손님처럼 자주 찾아오기 때문에 이 절망감에 익숙해질 필요도 있다.

천재가 아닌 이상 나는 매일 조금씩 앞으로 나아가는 수밖에 없다. 아이와 남편, 셋이 살게 될 내년이 걱정돼서 멍하니 아무것도 못할 때도 있지만, 조금이라도 시간과 체력이 남아 있는 한 더 열심히 삶과 문학과 그림에 대한 애정에 힘을 쏟아야 한다. 글 쓸 것이 아무것도 남아 있지 않고 작가로서의 미래가 보이지 않을 때도 컴퓨터 앞에 앉아야 한다. 적어도 종이와 펜을 앞에 두고 그날의 날씨라도 적어야 한다. 잠시 쉴 때는 눈을 감고 다시 나아갈 힘을 모으는 무명의 화가처럼. 해가 뜬 날에도, 눈이 한가득 온 날에도 마차를 타고 어딘가로 바쁘게 갈 길을 가는 저 사람들처럼. 그들을 놓치지 않고 그림에 담던 피사로처럼. 앞날에 대한 불안은 잠시 접어두고 내 할 일을 해나가는 것만이 지금 내가 할 수 있는 최선의 창작이다.

"다음 주에 무슨 일이 벌어지든 나는 계속 살아갈 거야. 하루하루를 채울 생산적인 일을 찾으며 살 거야. 만사가 잘 풀릴 거야. 만사가 잘 풀리지 않더라도 버티고 견디기는 하겠지."

_더글라스 케네디, 『스테이트 오브 더 유니언』, 조동섭 옮김, 밝은세상, 2014

매일 하는
요가의 힘

날이 갈수록 커지는 아기 때문에 배가 당기고, 허리가 아프고, 몸이 붓고, 소화가 잘되지 않는다. 잠을 자면 조금 나아지는데, 어제는 밤에도 컨디션이 좋지 않아서 밤잠을 설쳤다. 그래서 아침에 일어나자마자 요가 매트를 펴고 유튜브 요가 동영상을 틀었다. 잠자리 요가만 하다가, 처음으로 아침 요가를 가볍게 해보았다. 돌처럼 딱딱한 배가 조금 풀리는 것 같았다. 심장이 한 개였던 시절엔 매일 스트레칭을 하는 것조차 귀찮았는데, 이제는 10분이라도 몸을 일부러 움직이지 않으면 하루 종일 힘이 드니 누가 시키지 않아도 스스로 하게 된다. 집에서 하는 요가를 위해 생전 처음 요가 블록과 스트랩, 짐볼도 샀다. 그동안 내가 내 몸에 얼마나 소홀했는지 매일 깨닫는 중이

다. 운동복을 입고 땀을 흘리며 달리는 이들의 자유로운 몸을 부러워하게 되다니……. 식사는 천천히 조금씩 자주 하고, 식후 30분 후에 물을 마시고, 식사가 끝나고 바른 자세로 소화시킬 것. 하루 30분 이상 걷고, 잠자기 두 시간 전에 가벼운 요가를 해준다. 이 단순하지만 어려운 룰을 지키기 위해 부단히 노력한다. 이제야 비로소 내 몸을 돌보기 시작한 것이다.

우아하고 매혹적인 발레리나(댄서)의 일상을 끊임없이 그렸던 에드가 드가Edgar Degas, 1834-1917는 인상파 화가치곤 그림이 꽤나 고전적이다. 분장실에서 공연을 준비하는 무용수, 연습실에서 매일 힘들게 연습하는 발레리나의 일상에 주목했던 그의 그림에는 인물의 얼굴보다는 동작이 강조되어 있다. 아마도 매일 연습실에 찾아가 그들을 관찰했던 모양이다. 섬세한 동작 묘사와 부드럽고 아름다운 파스텔 색감과 달리 발레리나의 얼굴은 언제나 좀 으스스한 느낌이 든다. 자료에 따르면, 그는 엄마의 불륜 장면을 목격한 후 평생 여성혐오에 시달렸다고 한다. 그럼에도 불구하고 그가 주로 여자를 그렸다는 사실이 아이러니하다. 그림을 그리면서 (엄마와 여자에 대한) 미움을 달랬던 것일까. 그림 하단에 주로 남겨 두었던 여백은 그의 외로움과 고독에 대한 표현일까. 아름다운 색감 뒤에 숨은 그의 진심이 궁금해진다.

끈질김이 당신을 고귀하게 만든다

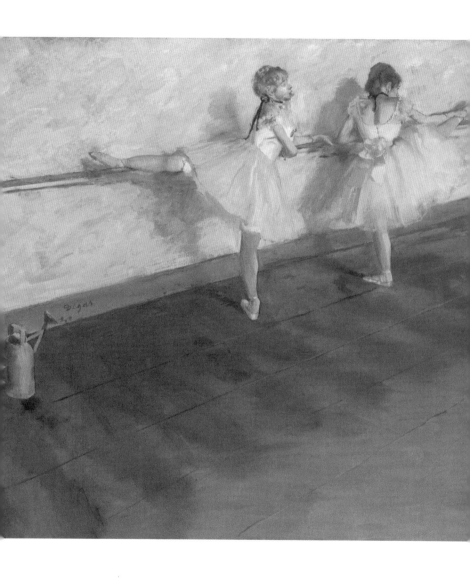

에드가 드가, 〈바르에서 연습하는 무용수들〉,
캔버스에 혼합 매체, 75.6×81.3cm, 1877년, 뉴욕 메트로폴리탄 미술관

어떤 화가가 나의 하루를 관찰한다면, 어떤 모습을 그릴 수 있을까? 매일 고양이 털을 빗겨주는 나, 어설프게 요가를 따라 하는 나, 컴퓨터 앞에 앉아서 글을 쓰는 나, 학교를 산책하는 나, 소파에 앉아 책을 읽는 나, 밤새 넷플릭스를 보는 나, 인터넷 레시피를 보고 요리하는 나……. 이렇게 단조로운 나의 일상도 그릴 만한 가치가 있을까 싶지만, 화폭에 담으면 우리의 일상도 꽤 그럴듯해 보일 수가 있다. 어쩌면 모두 같은 일상일지도 모르지만 구도와 색감, 표현 방식에 따라 전혀 다른 모습이 될 수 있다.

드가가 그리는 발레리나의 일상이 예술이 되는 것처럼, 여유로운 산책도 위대한 예술의 하나이다. 매일 걸으며 감지되는 공기의 변화와 냄새를 글로 담을 수 있다면, 오늘 나눠 먹었던 저녁 한 끼의 온기를 그대로 전달할 수 있다면, 어제는 견디기 힘들 정도로 무기력했지만 오늘은 유난히 모든 것이 감사했던 감정 변화를 문학적으로 표현할 수 있다면 얼마나 좋을까. 드가가 남긴 수많은 스케치와 습작들을 보면 나는 아직 써야 할 문장과 스토리가 많이 남아 있는 것 같다. 어쩔 땐 그의 유화보다 스케치가 더 감동적일 때가 있다. 초고가 완성작보다 더 가치 있어 보이는 것처럼……. 그리고 요가와 명상을 계속하다 보면 영영 끝나지 않을 것 같은 이 지독한 소화불량과 배뭉침도 사라지고, 글쓰기와 육아의 아슬아슬한 줄타기도 잘 버틸 수 있

끈질김이 당신을 고귀하게 만든다

을 것만 같다. 한 가지라도 얻을 게 있는 글을 이어갈 수 있을 것만
같다.

> "삶의 첫 번째 의무는 가능한 한 예술적인 삶을 사는 것이다. 두
> 번째 의무가 무엇인지는 아직 아무도 모른다."
>
> _ 오스카 와일드

세상이 나를
비웃을지라도

"자연보다 나은 스승은 없다."

_ 앙리 루소

'일요일의 화가' 앙리 루소Henri Rousseau, 1844-1910는 자신이 20년 간 다닌 파리 세관을 그림으로 남겼다. 정규 미술 교육을 받지 않았던 그는 평일엔 세관원으로 일하고 일요일에는 식물원, 동물원, 공원 등에 가서 그림을 그렸다. 그의 그림은 지나치게 섬세하고 순진하고 상식에서 벗어난 요소들이 가득 차 있다. 그의 이국적인 밀림 그림(그는 한 번도 외국에 나간 적이 없다고 한다)을 보고 강렬한 생명력을 느꼈던 때가 생생히 기억난다. 원시적이고 초자연적인 색감과 어딘가

끈질김이 당신을 고귀하게 만든다

모르게 장난기 가득한 야생 동물, 생뚱맞은 인물 묘사가 어른을 위한 동화책 속 삽화를 보는 듯했다. 가장 현실적으로 살았지만 초현실주의자들에게 무한한 영감을 주었던 화가의 생애는 낮에는 출판사를 다니고 밤에만 글을 썼던 나에게 여러 가지를 새로운 시선으로 바라보게 해주었다.

화가라는 직업보다 세관 징수원이라는 직함으로 불리며 조롱의 대상이 되었지만, 그는 아마도 그런 조롱 따위 개의치 않았을 것이다. 좋아서 하는 일에 좋은 평가를 받으면 좋겠지만, 그러거나 말거나 꿋꿋이 자신만의 세계를 그려나가면 그만인 것이다. 독자적으로 그림을 그리다가 '이게 맞는 건가. 내가 제대로 하고 있는 건가……' 하는 의문이 들 때마다 그는 어떻게 위기를 극복했을까? 이 짧은 글을 쓰면서도 나는 바람에 흔들리는 촛불처럼 마음이 불안한데 말이다. 너무 오랫동안 글쓰기를 쉰 것은 아닐까. 미술 전공자가 아닌 내가 미술 에세이를 써도 되는 걸까. 내가 그림을 제대로 보고 있는 것이 맞을까. 똑같은 그림을 보고 남들과 다른 글을 쓰려면 어떤 시선을 가져야 할까…….

파리 식물원이 루소에게 학교이자 연구실이자 화실이었던 것처럼 도서관은 내게 학교 그 자체였다. 물론 국문과 학생으로서 전공

앙리 루소, 〈세관〉,
캔버스에 유채, 40.6×32.8cm, 1890년, 런던 코톨드 미술관

수업도 듣고 학점도 따고, 토론 같지 않았지만 결국 토론이었던(?) 문학 토론 수업도 참여했다. 그럼에도 도서관에서 스스로 발견한 작가들의 책만큼 내게 큰 영향을 미친 강사는 없었다. 365일 냉전 중인 엄마 아빠의 그늘을 벗어나기 위해 찾은 내 영혼의 짝들은 해를 거듭할수록 늘어갔고, 결국 나는 책에 대한 사랑을 글로 표현하지 않으면 견딜 수 없는 상태가 되었다. 29세의 첫 책 출간, 30세의 결혼, 32세의 미국행, 35세의 임신. 두꺼운 인생의 전환점에서 흔들리지 않고 '나만의 세계'를 지켜갈 수 있었던 것은 자신만의 세계를 글로, 그림으로 남겨 둔 고마운 작가들 덕분이다. 아마 그들도 자신들의 작품에서 나와 같은 구원을 얻었으리라.

　　루소의 '제대로 배운 적이 없다'라는 취약점은 곧 어느 화풍에서도 찾아보기 힘든 그의 강점이 되었다. 제대로 그려본 적이 없는 나는 그림에서도 (기어코, 반드시, 절대적으로) 텍스트를 발견하려고 안간힘을 쓴다. 비전공자가 바라보는 미술평에 어떤 힘이 숨겨져 있을지는 쓰면서도 잘 모르겠다. 그렇지만 어제도 썼고, 오늘은 보고 온 그림을 되감아 하루 종일 생각하며 썼다. 일상의 변화도 별로 없고 놀랄 일도 더욱 없는 이 조용한 타지에서 아이의 태동을 느끼며, 루소의 밀림을 뚫어지게 쳐다본다. 꽃들은 춤을 추고 사자와 코끼리는 덤불 뒤에 조심스럽게 숨어 있다. 초기작들보다 더 젊게 느껴진다. 직

앙리 루소, 〈꿈〉,
캔버스에 유채, 204.5×298.5cm, 1910년, 뉴욕 현대미술관

장을 관두고 직업 화가로서 살아갔던 그의 말년은 그 어느 때보다 활기찼을 것 같다. 편집일을 완벽히 접고 직업 작가로 살아갈 나의 말년도 루소의 그림처럼 많은 사람들에게 건강한 야심을 주길 바라본다. 이 꿈을 이루기 위해 단 하루도 쓰는 것을 게을리하면 안 된다. 세상이 나를 비웃더라도, 내가 좋아서 하는 일이 나를 살렸기에.

> "무엇보다, 당연하게도, 가장 먼저 할 일은 쓰는 것이다. 그런 다음에는, 쓰는 것을 계속해나가야 한다. 그것이 누구의 흥미를 끌지 못할 때조차. 그것이 영원토록 그 누구의 흥미도 끌지 못할 것이라는 기분이 들 때조차. 원고가 서랍 안에 쌓이고, 우리가 다른 것들을 쓰다 그 쌓인 원고들을 잊어버리게 될 때조차."
>
> _ 아고타 크리스토프, 『문맹』, 백수린 옮김, 한겨레출판, 2018

읽을 수 없을 때
보는 그림

"이전에 한 우유부단한 작가가 살았다. 글을 쓸 때는 읽을 수
없다고 안타까워했고, 읽을 때에는 글을 쓸 수가 없다며 안타까
워했다."

_ 헤르타 뮐러(지은이), 밀란 쿤데라(글), 크빈트 부호홀츠(그림), 『책그림책』, 장
 희창 옮김, 민음사, 2001

글을 쓸 때는 안 읽어서 걱정이고, 읽기만 하면 쓰질 못해서 걱
정인 작가가 여기 또 있다. 바로 나. 쓰지도 못하고 읽지도 못할 때 책
과 관련된 그림을 보면 스스로를 위로할 수 있다. 아, 그래도 책을
'보고는' 있구나……. 다행이다. 『책그림책』을 통해 알게 된 독일의

화가이자 삽화가인 크빈트 부흐홀츠Quint Buchholz, 1957-는 그림을 통해 환상적인 책의 세계로 안내한다. 사람보다 큰 책을 안고 있는 여인, 얼굴에 책을 덮고 있는 남자, 날고 있는 책, 책 위에 앉은 검은고양이, 하늘에 닿을 것처럼 쌓여 있는 책⋯⋯.

보기만 해도 뭔가 읽고 있는 듯한 착각이 든다. 다양한 세계로 안내하는 책의 특성을 유치하지 않게 묘사하는 그의 삽화를 항상 책 표지나 내지로 쓰고 싶었다. 실제로 편집했던 독서 에세이의 내지로 그의 그림을 사서 쓰면서 책의 (디자인적) 완성도를 크게 걱정하지 않아도 되었다. 그림이 너무 완벽했기에.

어두운 마음에 불을 켜듯 만나던 책들은 모두 인생의 한 자리를 차지하고 있다. 다 읽었다는 뿌듯함을 주던 고전문학, 실연했을 때 읽었던 시집, 직장생활이 지겨워 찾아 읽었던 (나보다 지겨운 인생을 사는 주인공이 등장하는) 권태로운 소설, 만들고 있는 책과 관련된 자기계발서, 트렌드를 알고 싶어 사놓기만 했던 경제경영서, 전공을 잊지 않기 위해 꾸역꾸역 사서 읽던 인문서⋯⋯. 책과 관련된 인생을 살면서 단 한 번도 책이 싫어졌던 적이 없는 걸 보면 천직이긴 한 것 같은데, 왠지 모르게 주말이면 책과 관련 없는 일을 하고 싶었다. 그래서 미술관이 좋아졌는지도 모르겠다. 미술관에 가서도 그림 속에 책이 있

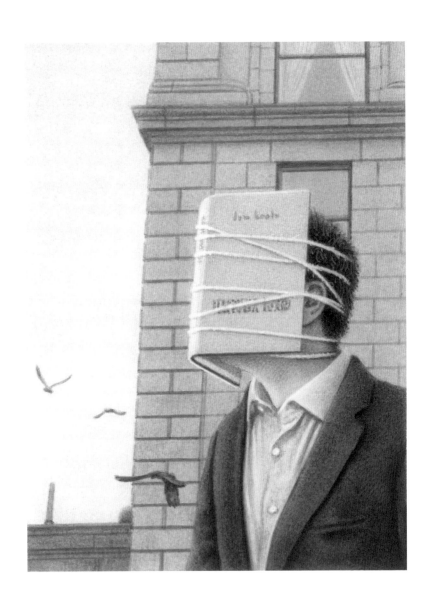

크빈트 부흐홀츠, 〈글을 읽고 있는 남자(Ⅲ)〉,
2013년

으면 보고 싶었던 친구를 만난 것처럼 두 배로 기뻤지만.

읽고만 사는 인생은 재미없다. 우연인지도 몰라도, 내 주변 사람들은 모두 책을 즐겨 읽지 않는다! 물론 출판업에 종사하면서 인연이 된 사람들은 어쩔 수 없이 책을 읽고 살지만, 가볍게 만나 차를 마시고 수다를 떨고 여행을 같이 가는 이들과 책 이야기를 심도 있게 나눈 적은 별로 없다. 가장 가까운 친구이자 연인인 남편도 전공 논문만 읽을 뿐 취미로 책을 읽지 않는다. 또 나의 영원한 벗, 언니도 내가 읽는 대부분의 책에 관심이 없다. 지루하고 재미없다면서 본인이 마음에 드는 책만 골라 읽는다. 그래서 이렇게 책에 관한 이야기는 책에만 풀어놓는지도 모른다. 문득, 부흐홀츠는 책을 진짜로 좋아하는지 궁금해진다. 내가 만났던 대부분의 북디자이너들이 책을 읽는 행위 자체를 어려워했던 걸 보면, 그도 책을 그저 동경하고 잘 읽지는 못할지도 모른다는 생각이 든다. 아무렴 어떠랴. 보고만 있어도 이야기가 떠오르는 책 같은 그림을 그리는 작가인걸. 나도 읽기만 해도 쓰고 싶어지는 그런 글을 쓰고 싶다.

에쿠니 가오리는 그냥 거기에 있을 뿐인 그림의 청결함을 에세이 속에서 예찬한 적이 있다. 나 역시 그녀의 말처럼 사소한 것을 사소한 그대로 가둘 수 있는 그림을 동경한다.

특별히 이 부흐홀츠 그림에 어울리는 앨범으로 올라퍼 아르날 즈의 〈Living Room Songs〉를 추천하고 싶다.

끈질김이 당신을 고귀하게 만든다

같은 말을 반복하는
어른이 되지 않기 위해

언제부터인가 새로이 다가오는 하루가 설레지 않게 되었다. 오늘은 무슨 옷을 입을까, 오늘은 무슨 책을 읽을까, 오늘은 무슨 점심을 먹을까……. 이런 사소한 고민도 하지 않는다. 꿈꿔온 대로 만날 사람만 만나는데, 이마저도 별 의지가 없으면 만나지 않고 산다. 남편은 '자연이 내준 숙제'를 푸느라 바쁜데, 나는 누가 강제로 시키지도 않은 글쓰기를 하려니 괴롭기까지 하다. 어쩌다 이런 어른이 된 것일까. 예전에는 쓰지 못하면 병날 것 같다고 쓰곤 했는데…….

이렇게 창작력이 바닥나고, 동기 부여도 전혀 되지 않을 때 온라인으로 파블로 피카소Pablo Picasso, 1881~1973의 작품을 검색해본다. 그

림뿐만 아니라 드로잉, 판화, 조각, 도자기, 콜라주 등 수만 개의 작품을 보면 이 괴물 같은 미술 천재의 왕성한 창작력에 놀라게 된다. 마티스와 비슷하게 90세까지 살았지만, 한평생 같은 화풍을 유지했던 마티스와 달리 피카소는 현실에 있는 모든 재료를 활용해 쉼 없이 자신의 화풍을 변화시켰다. 화려한 여성 편력만큼이나 다양한 미술을 추구했기에 가능했는지도 모른다. 그는 대가들의 작품을 모사하고 변형시켰을 뿐만 아니라 자신의 한 가지 작품도 끊임없이 변화시켰다. 그림, 종이, 신문, 글자만 활용하는 것이 아니라 손으로 만들 수 있는 모든 형태의 예술에 관심을 가졌다. 그의 눈엔 세상 모든 것이 그림으로 보였을 테지…… 그와 달리 나는 너무나 평범하고 똑같은 글만 써서 호기심이 바닥나버린 것인지도 모르겠다. 독서 에세이는 그만 쓰고 싶다고 선언했으니, 이 미술 에세이를 기점으로 전혀 다른 장르의 글쓰기에 도전하고 싶다. 예전의 글을 좋아했던 독자들에겐 미안하지만, 나 자신이 책에 기대어 쓰는 글의 한계를 느꼈기에 그때로 돌아갈 수가 없다.

교과서에서 처음 접했던 피카소의 그림은 괴기스럽고 아름답지 않아서 싫었다. 왜 위대하다는 거지. 왜 유명한 거지. 내 기분을 망치는 그림은 아무리 유명하다고 해도 두 번은 보고 싶지 않았다. 하지만 나이를 먹고, 유럽과 미국의 여러 미술관을 다니면서 피카소의

끈질김이 당신을 고귀하게 만든다

매력에 새롭게 눈을 뜨게 되었다. 아, 저 무한한 상상력과 창의력. 그가 아니면 탄생이 불가능했을 그림들 앞에서 감탄했다. 여행과 30대가 내게 준 최고의 창작 선물이다. 그는 어떻게 나이를 먹고도 어린 아이처럼 생각하고 그릴 수 있었을까. 최고가 아닐지는 몰라도 유일했던 존재(물론 그는 최고이기도 한 아주 드문 케이스이지만). 보이는 것을 그리는 게 아니라 생각하는 것을 그린다는 자신감. 한 분야에서 대체 불가능한 존재가 되기 위해서 나는 얼마나 노력하고 있는가 되돌아보게 된다.

뉴욕 현대미술관에서 본 두 개의 피카소 작품을 비교해보면, 스무 살 때 일반적인 상식에 따라 그린 앉아 있는 할리퀸Harlequin, 광대과 본격적으로 인물이나 사물을 해체하기 시작한 할리퀸의 모습이 확연히 다르다. 그는 평생 (여성만큼이나) 서커스에 관심이 많아서 피에로나 할리퀸을 그림에 자주 등장시켰다. 화풍에 따라 전혀 다른 형태의 할리퀸을 볼 수 있는데, 특유의 다이아몬드 무늬 의상만은 변함이 없다. 겉모습은 익살스럽지만 언제나 애수 띤 분위기를 풍기는 광대의 삶은 피카소의 마음을 꽤나 사로잡은 것 같다. 한 가지 소재나 주제를 계속해서 다루더라도 지루해지지 않을 수 있다는 걸 다시 한 번 배운다. 하지만 모두가 똑같이 보인다면, 자기 복제라는 늪에 빠지게 된다.

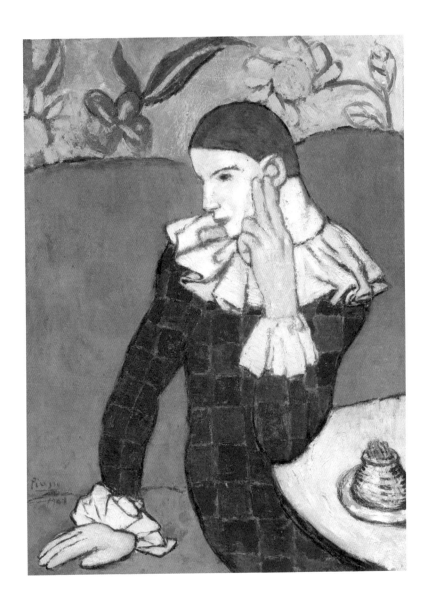

파블로 피카소, 〈앉아 있는 할리퀸〉.
캔버스에 유채, 83.2×61.3cm, 1901년, 뉴욕 메트로폴리탄 미술관

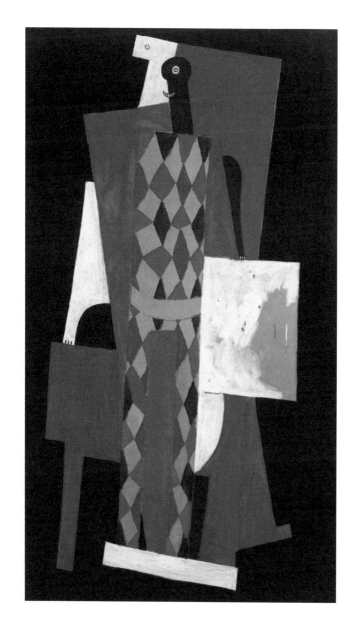

파블로 피카소, 〈할리퀸〉,
캔버스에 유채, 183.5×105.1cm, 1915년, 뉴욕 현대미술관

글쓰기에 있어서 문체(작가만의 스타일)는 유지하되, 작가 스스로가 매너리즘에 빠지지 않기 위해선 끊임없이 스토리와 메시지를 변화시켜야 한다. 책에 관한 책(혹은 독서론)만 써 온 나에게 회사에서 쓰는 보도자료도 신선한 형태의 글쓰기였다. 모두 밥벌이를 위한 수단이었지만……. 지금 쓰고 있는 이 글도 독서 에세이에서는 느낄 수 없었던 '차가운 막막함과 신선한 자극'을 동시에 받는다. 쓰면서도 확신이 없고, 쓰고 나서는 아쉬움이 많이 남아서 전과 달리 글을 많이 수정한다. 어쩔 땐 도망가고 싶고, 어쩔 땐 쓰고 싶어지는 그림 생각에 밤잠을 설친다. 그럼에도 같은 말을 반복하는 어른으로 남을까 봐 매순간 두렵다. 수많은 사람이 다뤄온 피카소를 생각하면서도 '나는 어떻게 다르게 접근할 수 있을까'를 고민하다가 일주일이 갔다. 모두가 안다고 생각하지만, 사실은 몰랐을 포인트는 어디에 있을까. 그는 그저 그일 뿐이다. 다른 누구도 아니다.

교과서에만 보던 〈아비뇽의 처녀들〉 그림 앞에서 그냥 할 말을 잃었다. 보는 순간, 피카소다! 피카소의 힘이다! 아름다운 여인들과 염문을 뿌리며 살았던 피카소는 사창가의 연인들을 해체하고, 아프리카 부족 같은 가면을 씌우면서 전혀 아름답지 않게 여성을 묘사해 놓았다. 유명한 만큼 여러 추측이 난무하는 그림이지만 작품 크기, 색감과 형태에서 뿜어져 나오는 에너지만으로 보는 사람을 압도한다.

끈질김이 당신을 고귀하게 만든다

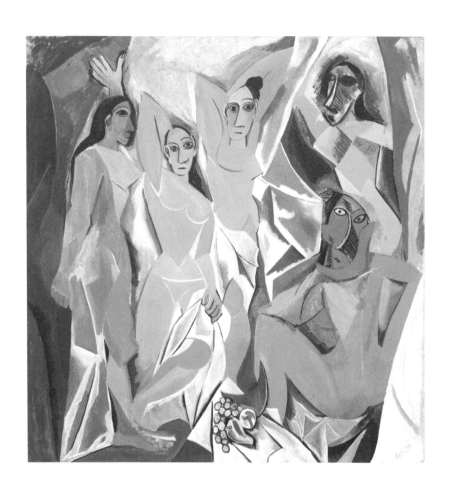

파블로 피카소, 〈아비뇽의 처녀들〉,
캔버스에 유채, 243.9×233.7cm, 1907년, 뉴욕 현대미술관

이 그림 이전에는 아무도 이렇게 인물을 그릴 생각을 하지 않았다. 쓰는 게 지겹다, 더 이상 쓸 것이 없다, 자극이 필요하다, 모든 것이 결국 똑같다라는 안일한 생각이 튀어나올 때마다 다시 보고 싶은 그림이다. 생각난 김에 이 그림의 모작을 인터넷으로 주문했다. 모니터 옆에 두고 조금이나마 피카소의 상상력과 창작에 대한 의지를 흡수하고 싶다. 내가 쓸 수 없다 생각했던 로맨스 소설도 한 번쯤 써보면 재미있을 것 같다.

> "나는 항상 내가 할 수 없는 것을 한다.
> 그렇게 하면 할 수 있게 되기 때문이다."
>
> _파블로 피카소

끈질김이 당신을 고귀하게 만든다

매일 점을 찍는
심정으로

과학적인 점묘법으로 유명한 화가 조르주 쇠라Georges Pierre Seurat, 1859-1891의 그림은 하나같이 평화롭고 평범하기 그지없는 일상을 다루고 있다. 쇠라는 짧은 생애 동안 7점의 대작을 남겼는데, 그림 속 사람 크기가 실제 감상하는 사람보다 큰 그림도 있다. 그는 대작 한 점을 완성하기 위해 60여 점이나 되는 데생이나 습작을 몇 년씩 반복해서 그렸다고 한다. 완벽한 구성과 작품 전체의 안정감을 얻기 위해 마음에 들 때까지 그리고 또 그리는, 그것도 단순히 물감을 섞어 색감을 표현하는 것이 아니라 하나씩 점을 찍어서(!) 눈부신 색의 대비를 만들어내는 화가를 상상해본다. 완성된 작품은 보기만 해도 편안해지는 풍경이지만 이 작품이 탄생하기까지는 너무나 고단한 제

조르주 쇠라, 〈그랑드자트 섬의 일요일 오후〉,
캔버스에 유채, 207.5×308.1cm, 1884-86년, 시카고 미술관

작 과정이 필요했던 것이다. 이러한 작업 과정이 고되었는지 그는 젊은 나이에 세상을 떠났다. 그가 완벽주의자가 아니었다면 오래 살 수 있었을까? 아마 무슨 일을 했어도 그는 완벽해야만 만족하는 그런 사람이었을 것이다.

아, 30대의 나이에 세상을 떠나버리다니. 그의 부드럽고 경쾌한 그림을 더 많이 볼 수 없다는 것이 너무 안타깝다. 쇠라의 일생을 돌이켜 봐도 우아하게 즐길 것들을 즐기면서 창작되는 예술은 거의 없어 보인다. 책을 만들 때도 단 한 번도 쉽게 고쳐지는 원고는 없었다. 프리랜서가 된 후 낙심하고 절망에 빠져 아무것도 하지 못하는 날도 많았다. 매일 작업하는 매순간 하나씩 점을 찍는 심정으로 다음 책을 쓴다. 결국엔 찍힌 점들 사이에 자연스러운 연결점을 새로 그려 넣어야 할 테지만, 우선 한 문장 한 문장 쓰는 데 최선을 다한다. 한 문장이 모여 한 문단이 되고, 문단과 문단이 모여 한 꼭지가 된다. 완성된 꼭지는 전체 챕터에 어울리게 다듬어진다. 모든 것이 완벽해지려면 끝이 없다. 그래서 우리는 어느 정도 변주를 허용한다.

쇠라의 〈아스니에르에서의 물놀이〉를 자세히 들여다보면, 잔디 속에 꽃이 숨어 있고 강아지의 꼬리 끝은 올라가 있으며 물 위에도 무언가가 떠 있다. 멀리 굴뚝에선 연기가 피어오른다. 모든 등장

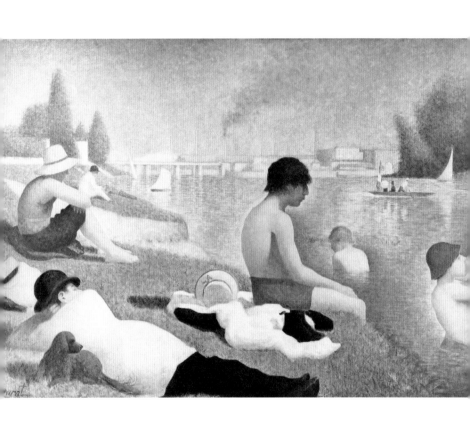

조르주 쇠라, 〈아스니에르에서의 물놀이〉,
캔버스에 유채, 201×300cm, 1884년, 런던 내셔널 갤러리

인물이 멋스러운 모자를 쓰고 있다. 무엇 하나 그냥 넘어가는 법이 없다. 그런데 모두 모아놓고 보니 환상적인 주말 나들이 풍경이 완성된다. 내 글이 언제 경제적 가치를 가지게 될지 몰라 막막할 때마다 쇠라의 그림을 본다. 주황색, 노란색, 초록색 문장을 번갈아 적으면서 절망을 이겨낸다. 몇 초면 메시지가 전달되는 시대에 이보다 느릴 순 없지만 느리기 때문에 나는 호흡이 긴 글을 쓰는 일이 좋다. 아름다운 그림의 제작 뒷이야기를 찾아 읽는 일이 흥미롭다. 좋아하는 작가의 신작과 나의 다음 책을 섬세하게 기다린다. 어제 온라인에서 주문한 옷은 단 한 주도 기다리기 힘들지만, 엘리자베스 스트라우트의 소설은 10년도 더 기다릴 수 있다. 그녀의 창작 과정이 많이 괴롭지 않기를 빌면서…….

그녀의 글처럼 내 글 속에서 독자들이 무언가를 발견할 수 있길 바라며 오늘도 낡고 먼지 쌓인 생각들을 곱게 쓸어본다. 대체 이 글은 이 책의 어느 점에 해당하는 것일까……. 어디에 속해도 위화감이 들지 않는 '꾸준함에 대한 예찬'일 테니 과감히 끝을 맺는다. 하나의 꼭지를 끝내야 다음 꼭지가 이어질 테니.

"쇠라가 죽었을 때 비평가들은 그의 재능에는 정당한 찬사를 바쳤지만, 그가 명작을 남기지 못했다고 말했다. 그러나 나는 역으로

쇠라는 자기가 해야 할 일을, 그것도 훌륭하게 다 해냈다고 생각한다. (…) 그의 일은 성취되었다. 쇠라는 모든 것을 새롭게 통찰하고 백과 흑, 선의 조화, 구도, 색의 대조 및 조화와 같은 것을 모두 검토하고 결정적으로 만들어냈다. 한 사람의 화가에게 대체 이이상 무엇을 바랄 것인가……."

_ 폴 시냐크

끈질김이 당신을 고귀하게 만든다

평생 이 일만 하고
살 수 있을까?

매일 같은 일을 꾸준히 한다는 것은 언제나 나를 매료시킨다. 일을 시작하기 전 의식에도 집착하고, 한 가지 일에 푹 빠져 사는 이들의 인생도 수집한다(이 모든 취향과 에피소드를 모아『월요일의 문장들』을 썼다). 책『그릿』(앤절라 더크워스, 김미정 옮김, 비즈니스북스, 2016)은 '끝까지 해내는 힘'에 관한 자기계발서인데, 끈질긴 열정가들의 사례가 풍부해서 열정이 식을 때마다 읽으면 자극이 된다. 쉽게 무기력에 빠지기 쉬운 프리랜서들에게 내가 자주 권하는 책이 될 것 같다.

『그릿』에 니체의 이런 말이 나온다. "아무도 예술가의 작품 속에서 그것이 완성되기까지의 과정을 보지 못한다. 그 편이 나은 점도

있다. 작품으로 완성되는 과정을 보게 되는 경우에는 언제나 반응이 다소 시들해지기 때문이다." 일상성보다 신비함을 선호하는 일반인들에게 일침을 가하는 말이다. 니체는 영웅 파괴 본능이 강한 철학자인데, "우리의 허영심과 자기애가 천재 숭배를 조장한다."라고 주장한다. 그렇다. 뛰어난 사람을 천재로 만들어버리면 우리는 그와 경쟁할 필요가 없어진다. 이 얼마나 놀라운 역설인가. 현실에 안주하기 위해 우리는 천재를 찾고, 종교에 귀의하는지도 모른다.

> "내가 생애에서 진실로 하고 싶은 일은, 풍경을 그려내는 것이다. 이 확고한 결심 때문에 나는 다른 그 어떤 일에도 집중할 수가 없다."
> _ 장 밥티스트 카미유 코로

평생 결혼도 하지 않고 '풍경화' 그리는 것에만 매달렸던 카미유 코로Jean-Baptiste-Camille Corot, 1796-1875의 그림은 색감도 마음에 들지만, 그가 '화가들의 아버지'로 불리며 가난한 화가들을 도왔다는 뒷배경도 매력적이다. 보는 사람의 마음을 편안하게 만드는 회색과 녹색이 주를 이룬 풍경화로 프랑스인들에게 큰 사랑을 받았던 화가 코로(그만큼 미국 등지에서 그의 모작이 엄청나게 많다고 한다). 그는 유복한 가정환경 덕에 이탈리아 등지를 여행하며 여유롭게 프랑스 전원을 화

폭에 담았다. 당시 소품에 불과했던 풍경화를 예술의 한 경지로 끌어올린 장본인이기도 하다. 자신이 봄이나 여름에 보았던 풍경을 '인상'에 의지해서 기억하고 재해석해 그렸다는 점에서 인상파의 시초로 보기도 한다.

티볼리 정원을 그린 그림(정확히 〈티볼리의 빌라 데스테의 정원〉)은 루브르 박물관전 전시장에서 내가 매일 아침 보았던 그 그림이다. 실제로 보면 반질반질한 오일 캔버스 느낌이 그대로 나서 세상에서 가장 예쁜 조개 표면을 보는 듯한 착각마저 드는 신비스러운 작품이다. 낮은 벽기둥에 걸터앉은 소년은 생각보다 작아서 귀엽다. 이 작품 외에도 특유의 은빛 하늘이 돋보이는 후기 풍경화도 두 점 더 걸려 있었던 것 같다. 한 시간 넘게 버스를 타고 가서 한강물에 빠뜨린 것처럼 흐린 아메리카노를 마시며 여유롭게 아무도 없는 전시장에서 매일 10분 넘게 쳐다봤던 코로의 하늘. 당시 나는 휴학생 신분이었고, 앞으로 무얼 해먹고 살아야 할지 감조차 잡지 못하던 시절이었다. 무작정 언어영역을 가장 좋아했다는 이유로 국문과에 들어가서 예상과 다른 강의 커리큘럼에 방황하던 그렇고 그런 나날들. 학자금 대출금이 차곡차곡 쌓여서 '돈이 되는 일거리'에 골몰하던 나날들. 그때에 아로새겨져 있는 그림 조각들이 10년이 지나 이 글을 쓰며 하나씩 맞춰진다. 대체 나는 아무도 나를 몰라주는 이곳에서 무슨 꿈을

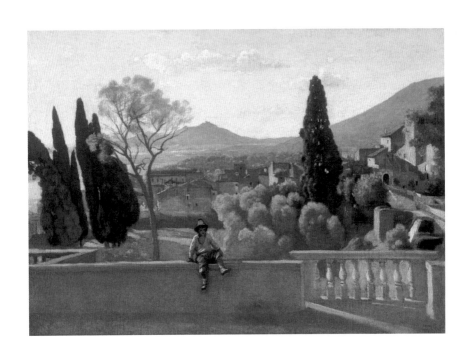

카미유 코로, 〈티볼리의 빌라 데스테의 정원〉,
캔버스에 유채, 43×60cm, 1843년, 파리 루브르 박물관

꾸면서 살아야 할까. 하루치 공부를 마치고 팔자 좋게 온종일 코로 그림이나 보고 앉아 있자니 불현듯 '서울병'(무위를 두려워하고 속도 경쟁에 나를 내던지는 것)이 도지는 듯하다.

코로 그림 특유의 서정적 분위기가 한적한 평일에는 잘 보이지만, 아침부터 입장 대기줄이 생기는 주말에는 사라진다. 한번은 꼬마 관람객이 색연필로 코로 그림에 선을 긋는(!!!) 대형 사고가 발생하기도 했다. 전시 스태프로 일하던 시절에 썼던 일기장에 자주 '코로의 하늘'에 얽힌 사연들을 많이 적었다. 코로의 풍경화 속에 19세기 미술에 무지했던 나를 간지럽히는 노스탤지어nostalgia가 있었나 보다. 넉넉한 숲과 안개를 머금고 있는 나무, 평화롭게 악기를 연주하거나 노를 젓는 등장인물들은 분명 그가 매일 보던 풍경 속에 그림처럼 존재해왔을 것이다. 매일 보면 지루할 수도 있는 풍경이지만 그의 캔버스 안에서는 우아하고 솜털처럼 부드러워 평온한 일상이 된다. 은회색의 마법에 걸린 듯 황홀하다.

캔버스를 벗 삼아 연인 삼아 자연과 교감하며 살아갔을 그의 평온한 인생도 '꾸준함'을 빼고는 남는 것이 없어 보인다. 정작 그의 그림을 배경 삼아 커피나 홀짝이던 시절에는 깨닫지 못한 사실이지만. 가만히 들여다보면 놀라울 만큼 어두운 회색이 나무 속에 숨겨져

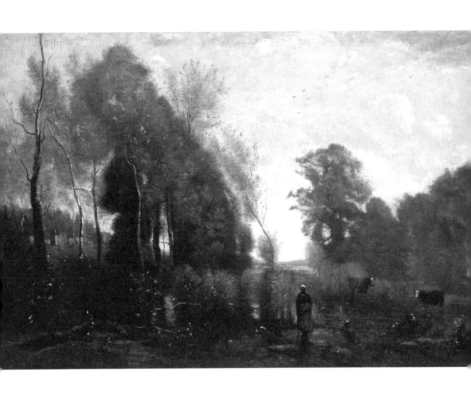

카미유 코로, 〈안개 낀 아침(빌 다브레의 아침)〉,
캔버스에 유채, 58.42×91.12cm, 1865년경, 미네아폴리스 미술관

있다. 매일 꾸준히 읽고 쓰다 보면 나도 말년에는 밝음 뒤에 어둠, 어둠 뒤에 밝음이 은밀하게 비치는 그런 아련한 글을 남기게 되지 않을까. 꿈이 현실이 되기 위해선, 다시 말해 이상을 실제로 만들기 위해선 작고 사소한 습작을 게을리해선 안 된다. 코로가 남긴 수백 장의 스케치가 그걸 증명한다. 대형 살롱전에 출품했던 대작들은 모두 그가 매일 연습한 스케치가 있었기에 가능했다. 한 작가의 한 작품이 오라를 뿜어내려면 천 시간이 넘는 수련이 필요하다. 한 도예가의 한 작품이 상품적 가치를 가지려면 1만 개의 실패작이 있어야 한다. 원인을 알 수 없는 권태가 찾아올 것이 분명한 가을이 오면, 다시 시카고 미술관에 가서 코로의 섬세한 스케치나 실컷 구경하고 오고 싶다. 화려한 풍경화에 정신 팔려서 지나쳤을 것이 분명하므로……

"거장 화가라면 으레 소묘를 다작했다. 흠모하는 작품을 모사해두는가 하면, 나중에 쓸모 있을 듯한 아이디어가 샘솟거나 이런저런 생각이 어수선하게 피어오를 때 이를 정리하고자 크로키 형식으로 그리기도 했다."

_ 필리프 코스타마냐, 『안목에 대하여』, 김세은 옮김, 아날로그(글담), 2017

카미유 코로의 풍경 스케치

급할수록
천천히 보고 가자

며칠 몸의 컨디션이 좋지 않아서 편집일도 글쓰기도 제대로 하지 못했다. 한국에선 백일해주사로 불리는 Tdap 백신을 맞고 감기 몸살에 걸린 것처럼 (안 그래도 무거운) 몸이 더 무겁게 느껴졌다. 아침에 일어나 씻고 밥을 챙겨 먹는 일조차 못했으니 작업을 하겠다는 것 자체가 무리였다. 그럼에도 아무것도 못했다는 생각에 더 푹 쉬지 못했다. 아이가 내 일상을 지배하기 전에 벌려놓은 일들을 마무리 짓겠다는 나의 욕심이 몸의 회복을 더디게 만든 건지도 모르겠다.

학교에 다닐 때도 시험 두 달 전부터 불안했고, 회사에 다닐 땐 마감일이 멀었는데도 매일 아침 쫓기듯 파일을 정리하고 안절부절

메일을 쓰고 외주자들에게 전화를 했다. 차근차근히 하면 충분히 하고도 남을 시간이 있는데도 말이다. 나는 언제부터 쉬는 것에도 죄책감을 느끼게 된 걸까. 마음이 급할수록 한 박자 쉬었다 가는 것이 좋다는 걸 왜 매번 다짐하고 다짐해야 받아들이는 걸까.

해야 할 일과 하고 싶은 일들 때문에 정신이 사나워 정사각형에 오로지 수평선과 수직선으로 이루어진 그림을 본다. 빨강, 파랑, 노랑 그리고 회색으로만 이루어진 그림 같지 않은 그림. 피트 몬드리안Piet Mondrian, 1872-1944의 〈브로드웨이 부기우기〉는 그의 후기 추상회화 작품으로 그가 유럽에서 뉴욕으로 넘어와 받은 인상을 표현한 대표작이다. 작품 해설을 봐야 저 노랑 부분이 뉴욕의 택시를 의미하고, 회색과 나머지 색들이 뉴욕의 고층빌딩과 복잡하지만 계획적으로 설계된 도로와 신호등이라는 걸 알 수 있다. 너무나 복잡한 뉴욕에 가서 뉴욕을 단순화한 그림을 보고 있자니 책에서만 봤던 평면적인 그림이 입체적으로 다가왔다. 부기우기 재즈에 취해 뉴욕이라는 도시를 단순한 도형과 색으로 리드미컬하게 표현한 몬드리안의 능력에 반했다. 이 그림을 구상하고 제작할 때 몬드리안은 얼마나 계획적으로 행동했을까.

정형화된 작품처럼 그는 평생 독신으로 지내며 자신만의 법칙

끈질김이 당신을 고귀하게 만든다

피트 몬드리안, 〈브로드웨이 부기우기〉,
캔버스에 유채, 127×127cm, 1942–43년, 뉴욕 현대미술관

속에서 살았다고 한다. 곡선은 너무 관능적이어서 싫어하고 오직 직선만을 사용해서 20년간 같은 작품 세계를 (조금씩 변형해) 이어온 고집이 놀랍다. 아마 〈브로드웨이 부기우기〉에서 즐겨 사용하던 검은색 선을 없앤 것도 그에겐 아주 큰 결정이었을 것이다. 덕분에 한결 부드러워진 도형들이 경쾌하게 움직이는 듯하다.

PDF 파일로 내게 돌아온 소설 원고를 챕터별로 나눠 교정을 본다. 챕터명을 바꿀지 말지는 하나씩 점검해보고 최종적으로 차례를 수정할 때 결정해야겠다. 동시에 표지 발주를 위해 앞표지(편집자들은 '표1'이라고 부른다) 문안을 정리한다. 본문을 교정 보는 중간중간 핵심 카피가 될 만한 문장, 보도자료 '책 속으로'에 들어갈 문장을 표시해둔다. 띄어쓰기의 통일성을 위해 '보여준다'와 '보여 준다'와 같이 헷갈리는 것들은 일괄 검색을 통해 하나로 통일한다. 오탈자 수정은 기본 중에 기본이기 때문에 언급할 필요도 없는 사항이지만, 2교 3교를 거쳐도 안 보이는 오탈자는 반드시 있기 마련이다. 오케이교까지 가기 위해 대조 후 수정자를 확인하는 작업은 계속될 것이다. 이런 일련의 편집 프로세스는 익숙해지기까지 시간이 걸리지만 한번 정립된 나만의 규칙들은 경력이 쌓여갈수록 견고해져서 일상을 정갈하게 살아가는 데 도움이 된다. 물론 이 모든 것은 막판에 상사나 회사의 편집 방향, 외주자와의 의견 충돌로 때때로 무너지기도 한

다. 변수는 언제나 존재하고 체력과 정신력이 따라주지 않으면 실수를 하기 쉽다.

　　세상은 몬드리안의 그림처럼 직선으로만 이루어져 있지 않다. 그렇기 때문에 정사각형(혹은 직사각형)에 회화의 본질을 담으려고 노력했던 몬드리안의 그림에서 평안을 얻는지도 모르겠다. 불규칙한 자연과 언제 변할지 모르는 사람의 마음 때문에 상처받은 사람이 쉬었다 가기에 좋은 그림이다. 규칙적인 일은 과민한 기질의 사람에게 좋고, 규칙적인 그림은 어수선한 일상에 좋다. 급한 일도 천천히 돌아갈 여유를 준다. 나도 그의 선을 따라 그리고 원본대로 색칠해보고 싶다.

　　1년을 넘게 끌어온 에세이의 구성안을 정리하고 나서야 언젠가 소재로 쓰리라고 마음먹었던 감각적인 몬드리안 그림이 떠올랐다. 흩어졌던 점들이 색깔별로 모이고 머릿속에서 안개에 가려져 있던 생각들이 챕터별로 움직여 제자리를 찾은 느낌이 든다. 마감 때마다 듣던 로익숍Royksopp의 앨범을 틀어놓고 출산 예정일까지 남은 디데이를 쳐다본다. 53 days to go! 편집일이 끝나면 미루고 미뤄왔던 출산 가방을 싸고 아기 욕조와 목욕 용품을 구매해야겠다. 매주 배 속의 아기도 단계별로 세상에 나올 준비를 하고 있다고 생각하니 벌

피트 몬드리안, 〈빨강, 파랑, 노랑의 구성〉,
캔버스에 유채, 45×45cm, 1930년, 취리히 쿤스트하우스

써부터 기특하다는 생각이 든다. 알고 보니 우리는 날 때부터 이렇게 체계적인 존재였던 것이다!

"미술이란 자연계와 인간계를 체계적으로 소멸해 나가는 것이다."

_피트 몬드리안

나는
내가
마음에
든다

가끔은
핑크색 옷도 좋아

오! 당신은 알기를 원하십니까?

권태보다

그리고 슬픔보다도

왜 불행이 더 나쁜지를…

하지만 불행보다

더 나쁜 것은 아픔입니다.

오! 당신은 알기를 원하십니까?

왜 아픔보다 버려짐이 더 나쁜지를…

하지만 버려짐보다도 더 나쁜 것은

외톨이가 되는 것입니다.

나는 내가 마음에 든다

오! 당신은 알기를 원하십니까?

외톨이가 되는 것보다 더 불행한 것을…

그것은 바로 유랑생활입니다.

하지만 유랑생활보다도 불행한 것은

죽음이랍니다.

그렇지만 죽음보다도 더 불행한 것은

바로 잊히는 것입니다.

_ 마리 로랑생, 〈외로운 여자〉

 대학교를 휴학하고 미술관에 매일 출근하던 때가 있었다. 단순히 그림을 좋아하니깐, 그림을 보면서 돈도 벌고 싶어서 시작했던 아르바이트였다. 전시 스태프로 시작했지만 서 있는 것이 생각보다 힘들어서 매표소 스태프로 더 오래 일했다. 각종 카드와 할인권에 둘러싸여 그림과 떨어져 일했지만 아침마다 가장 먼저 출근해서 청소하시는 분들만 있는 전시장에서 혼자 마음껏 명화들을 감상했다. 학비를 벌기 위한 임시직이었지만 그 순간만큼은 어떤 직업도 부럽지 않을 정도로 황홀했다. 마치 돈이 필요해서 하는 게 아니라 좋아서 하는 일처럼 느껴졌다. 루브르 박물관전, 오르세 미술관전에서 연달아 스태프 일을 하면서 프랑스 화가들에게 더 많은 관심을 가지게 되었다. 그때 한 번도 가보지 못했던 파리를 동경하며 본 그림들이 뿜어

대는 감수성은 건조하고 가난했던 시절을 분홍색으로 물들이기에 충분했다. 스스로 생각해도 최고로 우아하게 즐기면서 했던 아르바이트였다. 데이트하는 연인들의 마주잡은 손마저 보기 좋았다.

한 권의 책을 읽으면 다른 책이 또 읽고 싶어지듯이 그림도 보면 볼수록 좋아하는 그림이 늘어갔다. "날이 가고 세월이 지나면 가버린 시간도 사랑도 돌아오지 않고 미라보 다리 아래 센 강만 흐른다."라는 구절이 인상적인 '미라보 다리'를 쓴 시인 기욤 아폴리네르의 연인, 마리 로랑생Marie Laurencin, 1883-1956. 그녀의 우아하고 연약한 그림은 당시(물론 여전히) 무채색 옷만 입던 나에게 신선한 감각을 주었다. 진한 눈썹과 온화한 미소, 가녀린 손, 회색의 강아지 그리고 꽃다발. 〈폴 기욤 부인의 초상〉속 부인은 무슨 꿈을 꾸고 있는 것일까. 다정함보다는 솔직함이 무기였던 20대의 나는 그녀의 여유로워 보이는 애티튜드가 부러웠다. 나의 일상은 왜 이렇게 단조롭고 무채색일까. 매일 읽을 책만 고민하지 말고, 심심한 외모에도 변화를 주고 싶었다.

왠지 분홍색이나 노란색, 주황색 같은 색은 지나치게 여성성이 강조되거나 튀어 보여서 기피했었다. 그런데 언젠가부터 과감하게 색감 있는 옷이나 액세서리를 하나씩 걸치기 시작했다. 검은색, 회색,

나는 내가 마음에 든다

마리 로랑생, 〈폴 기욤 부인의 초상〉,
캔버스에 유채, 92×73cm, 1924-28년, 파리 오랑주리 미술관

마리 로랑생, 〈키스〉,
캔버스에 유채, 81.2×65.1cm, 1927년, 도쿄 마리 로랑생 미술관

카키색, 남색뿐이던 일상에 컬러풀한 포인트를 주고 나니 더 과감해지고 싶었다. 호피 무늬 신발을 신거나 꽃무늬 미니스커트를 사서 입었다. 검은 옷만 입을 땐 저승사자 같다고(?) 놀리던 남자친구도 나의 달라진 옷에 열광적인 반응을 보였다. 남에게 예쁘게 보이기 위해 입는 것이 아니라, 나 자신이 재미있어서 색깔놀이를 계속했다. 핀터레스트를 하염없이 롤링해서 보거나, 프랑스 여자들의 패션 책이나 유명 인테리어 잡지를 정기구독해서 보았다. 여름엔 노란색 원피스를, 겨울엔 빨간색이나 초록색 니트를 입고, 봄가을엔 하늘색 스니커즈를 신고 나서는 거리는 더 이상 내가 알던 회색 도시가 아니었다.

마리 로랑생은 사랑하던 연인의 죽음 앞에서 죽음보다 불행한 것은 '잊히는 것'이라 노래했다. 그녀의 그림 속 여인들이 걸쳤던 색색의 옷이나 두건 혹은 모자를 한 번 보면 절대 잊을 수가 없을 것이다. 정면을 은근하게 쳐다보는 시선까지 마스터한다면 완벽하다. 스스로 고집했던 고정관념을 조금만 버리면 일상은 전혀 다른 빛깔을 띠게 된다. 더 늦기 전에 깨달아서 내 삶은 꽤 경쾌해졌다.

내 삶이
가벼워진 이유

최근에 일기를 쓰면서 내 삶이 20대보다 훨씬 가볍고 단순해진 이유에 대해 자주 생각하게 된다. 30대가 되고 결혼을 한 후, 나는 매일 강박적으로 바르던 마스카라를 바르지 않는다. 물론 아이섀도를 포함해 색조 화장을 생략한다. 너무 빠르게 자라서 눈을 찌르던 앞머리를 없앴다. 머리카락을 말리는 데 시간도 오래 걸리고 더 많이 빠지는 긴 머리를 고수하지 않는다. 대신 기회가 되는 한 짧게 자주 커트를 하고 굵은 펌을 한다. 몸에 달라붙는 스키니진이나 펜슬스커트보다 움직임이 자유로운 숏팬츠를 자주 입는다. 결정적인 속옷! 노와이어 브래지어만 입은 후로 더 이상 뾰족한 와이어 때문에 자주 속옷을 만지고 불편해하던 일이 없어졌다. 전부터 플랫 슈즈를 선호했

나는 내가 마음에 든다

지만, 더욱더 내 발을 아프게 하는 구두와 하이힐은 사지 않는다. 무거운 가죽 가방보다 가볍고 두 손이 자유롭게 크로스바디백이나 에코백을 든다. 무엇보다 기초화장은 스킨, 로션만 바르고 끝내버리고 난 후(모 회사의 LED 마스크의 도움을 받지만) 몰라보게 피부가 매끈해졌다. 얼굴 화장을 가볍게 하니 수정 화장에 신경 쓰지 않아서 거울을 보는 시간도 적어지고 클렌징 시간도 줄었다! 맨얼굴로 밖을 나가고 싶다던 나의 (작은) 소망이 이루어진 것이다. 아, 네일 손질을 안 받게 된 지는…… 5년 전 결혼식 때 하고 해본 적이 없다. 마지막으로 매니큐어를 스스로 발랐던 적이 언제였는지 기억조차 나지 않는다.

지금까지는 모두 '외모'에 관련된 심플함을 적었지만, 생활적으로도 상당 부분 많이 간소화했다. 무거운 노트북 대신 아이패드와 휴대용 키보드를 가지고 다니고, 이 사람 저 사람 만나서 시간을 보내지 않고 마음에 맞는 몇 명의 사람과 짧게 만나 밥 먹고 차 마시고 헤어진다. 25살 이후로 한 남자만 만나고 있으니 남자 문제도 복잡할 것이 하나도 없다. 종이책은 전자책이 있으면 될 수 있는 한 사지 않고 그릇 같은 것도 세트로 사지 않는다. 점심도 한 접시, 저녁도 한 그릇 음식으로 정성을 다해 최소화해서 먹는다. 둘째로 태어나 어릴 때부터 언니 물건을 그대로 물려받았던 것이 서러워 '내 것'에 대한 집착이 심했던 나는 여전히 옷과 신발을 많이 사지만, 내가 좋아하는

폴 세잔, 〈구부러진 숲속 길〉,
캔버스에 유채, 81.3×64.8cm, 1906년, 개인 소장

스타일이 무엇인지 잘 파악하고 있기 때문에 사서 안 입는 옷이나 신발은 거의 없다. 안 입는 것들은 과감히 버린다. 글을 쓸 때도 무언가를 더 보태기보다 빼는 작업에 열중한다. 하고 싶은 말을 모두 쏟아놓으면 글은 지루해지고, 쓰는 나도 힘이 빠진다.

> "자연의 모든 것은 구와 원추 및 원기둥으로 이루어져 있다. 우리는 이 단순한 도형들을 통해 그림 그리는 법을 배워야 한다."
> _폴 세잔

사과와 산을 즐겨 그렸던 폴 세잔Paul Cézanne, 1839-1906의 풍경화는 초록, 검정, 파랑, 갈색뿐인데도 풍부하다. 색채만으로 형태를 단순화했기 때문에 구조가 시원시원하다. 알다시피 그는 현재 보이는 모습 그대로를 그리지 않고, 부분 부분 나눠서 몽타주처럼 이어 붙여 그렸다. 같은 장면을 수십 번 관찰하고 매번 다른 각도로 그린 것이다. 뭐, 이런 이론들은 책을 통해 알게 되었지만 그가 그린 풍경화는 색과 형태 모두 과감해서 오래 기억에 남는다. 질 좋은 청바지와 흰 티만으로도 멋스러운 전설의 패션 잡지 에디터의 스트리트룩처럼 말이다. 세잔이 그린 사과와 꽃병 정물화는 말할 것도 없이 간결해서 한번쯤 따라 그리고 싶게 생겼다. 삶도 이렇게 그림처럼 단순화하면 일기를 쓰기에도 좋고, 계획을 세우기에도 좋고, 나중에 기억하기도

좋다. 당연하다고 생각했던 것의 틀을 무시하고 낯설게 보는 것도 세잔처럼 사고하는 방법이다. 간결해진 기초화장이 내 얼굴을 더 환하게 만들었듯이, 가벼워진 가방이 내 발걸음을 더 가볍게 만들었듯이 간결해진 문장이 내 글을 더 읽기 좋게 만들어주길 기대해본다.

내 방식대로
가는 것이 최선

구름 위 하늘을 처음 가까이 보았을 때, 얼마나 황홀했던가. 하늘을 날고 있다는 사실도 환상적이었지만 무엇보다 땅에서 올려다보았던 구름을 위에서 내려다보았을 때 정말 세상을 다 얻은 것 같았다. 그런데 언제부턴가 비행기에서 꼭 창가를 고집하지 않게 되었다. 그새 이 특별한 광경에도 익숙해진 것이다. 이렇게 특별한 장면도 금방 익숙해지는 나지만, 매일 변하는 이곳의 구름과는 3년째 사랑에 빠져 있다. 그래서 봄여름에는 미친 듯이 산책을 다닌다. 먼지하나 없는 맑은 하늘과(한국에 나눠주고 싶다) 어떤 날엔 땅과 가까이 떠 있고 어떤 날엔 땅과 멀리 떨어진 여러 구름을 보며 걷는 것이 유일한 낙이라고 해도 과언이 아니다. 바꿔 말하면 그만큼 볼 만한 높

은 건물이 없다는 뜻이다…….

　여성의 성기를 닮은 듯 강렬한 꽃 그림을 그린 조지아 오키프 Georgia O'Keeffe, 1887-1986의 작품을 직접 보면 과감한 색감과 표현력에 매번 발걸음을 멈추게 된다. 꼭 빨간색이나 주황색, 노란색의 꽃만 그런 것이 아니다. 그녀가 검정, 회색, 남색으로 어둡게 그린 꽃 그림도 묘하게 화사하다. 시카고 미술관 계단 복도에 걸려 있던 대형 구름 그림(《구름 위의 하늘》)은 바쁘게 계단을 오르내리다가도 멈춰서 보게 되는데, 보기만 해도 비행을 하고 있는 듯한 착각이 들 정도로 시원시원하게 크다. 그녀가 화려한 도시생활을 정리하고 야생의 뉴멕시코 산타페로 이주해서 그린 힘 있는 풍경화군에 속하는 그림이다. 저 단순한 형태와 색감만으로 시선을 사로잡는 화가의 능력을 훔쳐 달아나고 싶다. 표현력의 한계를 느끼는 창작 슬럼프에 이만한 약도 없다. 폴 오스터Paul Auster의 『내면보고서』를 읽다가 숨 막힐 듯한 압박감이 느껴져 조지아 오키프의 그림을 떠올렸다. 폴 오스터만큼 조지아 오키프의 인생도 파란만장하다. 다만 둘은 자신의 삶을 표현하는 매체가 달랐을 뿐이다. 그리고 폴 오스터는 지극히 남성적이고, 조지아 오키프는 지극히 여성적이다.

　조지아 오키프는 그림을 추상화로 보면 안 된다고 말했다. 그

조지아 오키프, 〈구름 위의 하늘 IV〉,
캔버스에 유채, 243.8×731.5cm, 1965년, 시카고 미술관

녀에게 그림은 지극히 '현실적'인 것이었다. 삶과 작품이 모두 일관되게 강렬하고 단순했던 그녀의 말년을 그리며 오늘도 걷고 또 걸었다. 걷다 보면 안 보이던 것도 보일 것만 같았다. 전원생활이 생각보다(?) 일찍 내게 찾아와서 지금 내가 기댈 수 있는 건 자연뿐이다. 그렇기에 그녀의 꽃, 하늘, 산, 들판 그림이 모두 현실같이 느껴진다. 아마 서울에서 계속 살았다면 지금처럼 가깝게 느껴지지 않았을 것이다. 여성적인 것은 시시한 것, 보잘것없는 것이라고 취급받던 시대에 가장 여성적인 그림으로 최고로 영향력 있는 여성 화가로 성장한 일생만큼 그녀의 작품은 아름답고 (사인이 없어도) 누가 봐도 그녀 그 자체이다. 극단적으로 제한된 인간관계와 열정적으로 사 들이는 책과 눈이 빠지게 새로운 콘텐츠를 찾아 헤매는 습관까지 모두 닮은 그런 글과 삶이 나에게 동시에 이뤄지길 기대하며 오키프의 그림을 다시 쳐다본다.

> "어떤 사람들은 내 그림을 보고 그림이 아니라고 한다. 또 어떤 사람은 그림이라고 한다. 이처럼 내 그림에 대한 그들의 의견은 일치하지 않는다. 그러니 결국 내 방식대로 가는 게 최선이 아닌가."
> _ 조지아 오키프

나는 내가 마음에 든다

마음이
이끄는 대로

아는 미술이라곤 미술교과서에서 보던 그림이 전부였던(그나마 시험이 끝나면 다 잊어버렸던) 시절에, 누군가 선물로 준 야수파 전시표가 내 인생을 조금 더 풍요롭게 해주었다. 형태를 압도하는 강렬한 색감과 한번 보면 잊히지 않는 인물, 원근법이 사라진 투박한 풍경화에서 어쩌면 근거 없는 해방감을 느꼈는지도 모른다. 나는 자유롭고 싶다는 생각을 못할 정도로 모든 면에서 자유롭지 못했다. 언제나 모범적으로 살고 싶었고, 그어져 있는 선에서 벗어나는 걸 끔찍하게 생각했다. 이런 팍팍한 삶의 태도를 유지하면서 내가 유일하게 즐겼던 '바라보기'는 버스 앞좌석에 앉아 세상 구경하기, 미술관 가기였다. 종종 할머니, 할아버지의 지팡이(혹은 비닐봉지, 우산 등등) 공격을 받으

며 뒷자리로 밀리거나 서서 가는 일이 일쑤였지만 앞자리가 비면 무조건 앞이 탁 트인 자리에 앉아 도시 곳곳을 보는 일이 탈출구처럼 느껴졌다.

한 여인이 파라솔 옆에서 고요히 책을 읽고 있다. 앙리 마티스 Henri Matisse, 1869-1954는 빨간색만큼이나 검은색을 잘 쓰는 화가인데, 이 〈책 읽는 여인〉 그림도 테이블의 무거운 무채색이 분위기를 근사하게 이끈다. 차분한 분위기 탓인지 더욱 책 읽는 풍경에 집중하게 된다. 스무 살 이후로 계속해서 책과 관련된 일만 하고 있는 나에게 책 읽는 사람, 그것도 독서하는 여인의 그림은 언제나 수집 대상이 된다. 고맙게도 그는 책을 읽고 있는 여인의 그림을 아주 많이 남겼다. 모든 기쁨의 근원이 개개인의 내면에 있다고 생각했던 마티스. 그의 빛이 되었던 그림들은 하나같이 "단지 느끼면 된다."라고 말하는 듯하다.

왜 아무도 내게 그냥 느끼는 대로 말해보라고 해주지 않았을까. 햇빛을 피하려고만 하지 말고 즐기라고 가르쳐 주지 않았을까. 원인을 멀리서 찾지 말고, 나에게서 찾으면 답은 의외로 간단하다. 스스로 여러 가능성들을 차단하고, 안전하다고 정해놓은 길에 서 있길 원했던 것이다. 현실과 동떨어진 생각들은 자꾸 '여기'가 아닌 '다른 곳'

나는 내가 마음에 든다

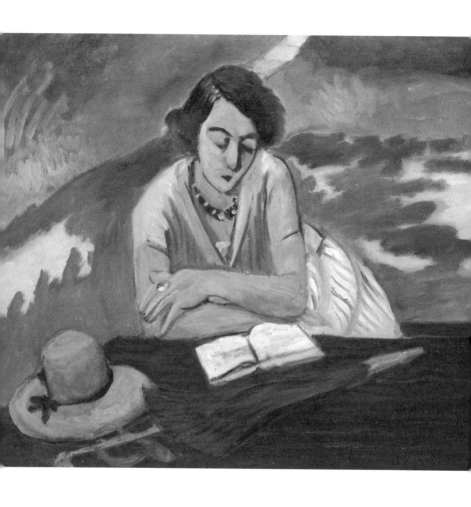

앙리 마티스, 〈책 읽는 여인〉,
캔버스에 유채, 50.8×61.6cm, 1921년, 런던 테이트모던

앙리 마티스, 〈정원에서 책 읽는 여인〉,
캔버스에 유채, 23.7×33cm, 1903년, 개인 소장

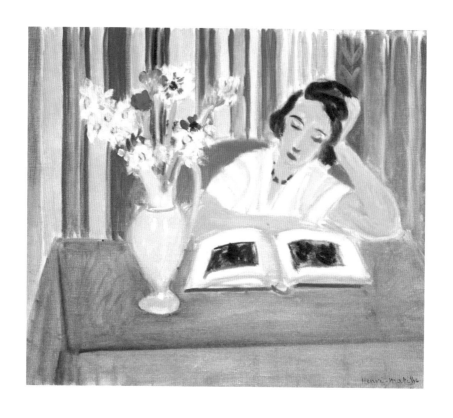

앙리 마티스, 〈꽃병 옆에서 책 읽는 여인〉,
캔버스에 유채, 38.4×46.4cm, 1922년, 볼티모어 미술관

을 떠올리게 해서 접어두었다. 바보같이. "불확실성에 직면하게 되면, 우리는 가장 먼저 직관적으로 새로운 것을 거부하게" 된다고 한다(애덤 그랜트, 『오리지널스』, 홍지수 옮김, 한국경제신문, 2016). 정해진 스케줄 없이 관찰과 직감, 경험에서 우러나온 본능적 선택에 의지해서 하루하루를 살다 보니 전보다 자주 마티스를 떠올리게 된다.

그는 첫 번째 에세이 『한 화가의 비망록』에 이런 말을 남겼다.

"내가 꿈꾸는 것은 균형의 예술, 순수와 평온의 예술이다. 근심스럽거나 우울한 주제를 완전 배제하고 마치 피로를 풀어주는 훌륭한 안락의자처럼 마음을 진정시키고 어루만지는 효과를 지닌 예술."

타향살이가 마냥 편할 수 없는 (불완전한) 신분이라 그로테스크하고 근심스러운 그림은 본능적으로 멀리하게 된다. 훌륭한 안락의자처럼 나를 어루만지는 포근하고 성실한 예술. 내가 질리지도 않고 마티스, 마티스 타령을 하는 이유가 바로 여기에 있다. 그의 그림에서 유난히 주제가 반복되는 것도 위로가 된다. 되풀이하면서 그는 조금씩 성장해간다. 사실 그 성장이라는 것도 주변인들이 그렇다고 '평가'한 것이지, 그는 그저 매일 그림을 그렸을 뿐이다.

　　　　　　　　　　　나는 내가 마음에 든다

나는 어제도 그렇고, 오늘도 그렇고 이렇게 내 작업실에 앉아 나와 세상을 향한 글을 반복해서 쓰고 있다. 독서 에세이의 틀을 벗어나 '유난히' 남들과 다른 취향에 대한 글을 차곡차곡 쌓아 두고 있다. 이제 PDF로 편집하는 책들의 보도자료를 쓰는 것마저 내겐 반복되는 훌륭한 일상이다. 매력적인 단어로 책을 홍보하는 일이 이렇게 성취감을 주는 행위였다니⋯⋯. 고정적인 수입도, 안정적인 직장도, 자유자재로 통하는 언어도 없는 이곳에서 어제보다 나은 내가 되기 위해 끝까지 쓰는 노력을 포기하지 않을 것이다. 같은 책을 읽어도 만 가지의 반응이 나오도록, 자유로운 마티스의 그림처럼 같은 사물을 다른 시선으로 바라보고 싶다. 가만히 즐겨 바라보는 그림들 속에 진정한 마음 혁명이 숨어 있다고 믿는다.

나는 내가
마음에 듭니다

다른 사람들의 말에 일희일비하지 말자고 다짐하고, 인간 관계에서 덜 상처받게 된 지 얼마나 되었을까. 아마 5, 6년도 안 된 것 같다. 지금은 자기방어벽이 강력해서 웬만한 말에는 흔들리지 않는다. 어차피 남은 나에게 몇 초간의 관심을 보일 뿐이라는 걸 알아버렸기 때문이다. 돌아서서 기분 나쁜 건 나뿐인 경우가 많았다. 하지만 아직도 생생히 기억나는 '과거의 말'들이 있다. 워낙 어릴 때부터 꾸미는 것을 좋아했던 나는 사회생활 초기에도 얼마 안 되는 월급으로 최대한 예쁘게 꾸미려고 부단히 노력했다. 밤에는 다음 날 입고 갈 옷을 고심해서 골라놓고, 잘 못하는 화장도 일찍 일어나서 정성스럽게 했다. 물론 재력도 실력도 여유도 취향도 없었기에 많이 촌스러웠겠

지만……. 그날은 무슨 바람이 불었는지 특별히 볼터치도 하고 평소보다 화장도 공들여 하고, 옷도 잘 입지 않던 레이스 원피스를 차려입은 것으로 기억한다. 기분 좋게 출근해서 예정에 없던 작가와의 점심 약속에 따라가게 되었는데, 작가가 내게 이렇게 말했다. "출근하면서 이렇게 꾸밀 시간이 있어요? 대단하네. 부지런하다." 같이 있던 상사는 이렇게 (나 대신) 답했다. "(작게 웃으며) 예쁘지 않으니까 열심히 꾸미는 거죠. 진짜 예쁜 애들은 안 꾸며요." 하하하. 순간 정적 아닌 짧은 숨소리가 흐르고 난 수줍은 듯 어색하게 웃으며 말했다. "맞아요." 아마 그 순간 내가 기분 상한 티를 냈다면 분위기는 싸해졌을 것이다. 그날 이후로 나는 볼터치도, 그런 원피스 따위도 한동안 입지 않았다.

꾸며서 저 정도예요, 오늘 밤 좋은 데 가나 봐, 그 옷 징하게 입는다, 너는 남자친구가 있으니까 안 꾸며도 되지 않아, 애쓴다……. 모두 외모에 관한 말들이지만 당시 일에 있어선 나만큼 책을 많이 읽고 글을 많이 쓰는 사람은 없었기에 업무적인 것은 모두 그들의 관심 밖이었는지도 모른다(아, 맞춤법은 지금보다 약했다). 살은 계속 볼품없이 빠지고(말랐다는 말도 자주 들으면 욕처럼 들린다), 정신없이 일하다 보면 아침에 했던 화장은 무너지고(얼굴에서 파리가 미끄러질 정도로 번질번질해진다), 새로 산 옷은 다음 날이면 낡아 보였다. 밤마다 팩을 해

도 낯빛은 어두웠고, 내가 상처받은 만큼 나도 남에게 지나가는 말로 상처를 줬던 것도 같다. 다만 남의 외모나 옷차림에 대해 칭찬도 하지 않았지만 어떤 비난도 하지 않았다. 그 후로 사회생활 연차가 늘어갈수록 나는 내게 어울리는 것과 안 어울리는 것을 알게 됐고, 지금은 완벽히 내가 내 스타일을 편집할 수 있다. 이제 얼굴과 목의 색깔이 확연히 다를 정도로 밝은 색의 파운데이션은 바르지 않고, 나이가 먹으면서 살은 적당히 쪘고, 오히려 그 가방은 어디서 샀어요? 오늘 바른 립스틱은 어디 거예요? 그런 옷은 어디서 사나요? 화장을 잘한 건가요, 아니면 원래 피부가 좋은 건가요? 등의 질문을 많이 받는다. 자의식은 스타일과 함께 견고해졌고, 더 이상 아무도 내게 외모에 관해 조언도 비난도 하지 않게 되었다. 하더라도 내가 무시하는 건지도 모르지만.

한창 자존감이 낮았을 때, 에곤 실레Egon Schiele, 1890-1918의 자화상을 자주 찾아보았다. 앞을 응시하는 큰 눈에 툭툭 튀어나와 있는 광대뼈와 넓은 이마 그리고 앙다문 입술과 시체 같은 낯빛이 인상적이다. 딱 봐도 에곤 실레의 자화상이라는 걸 알 수 있다. 그는 외설적인 예술 행위와 창작 활동으로 감방 신세까지 지지만, 역동적이고 감각적인 드로잉을 많이 남긴 개성이 확실한 화가이다. 그가 그린 풍경화는 고독하고 정적인 명상과 잘 어울린다.

나는 내가 마음에 든다

에곤 실레, 〈오렌지 재킷을 입은 자화상〉,
종이에 붓, 수채화, 과슈, 연필, 48.3×31.7cm, 1913년, 알베르티나 박물관

에곤 실레, 〈꽈리 열매가 있는 자화상〉,
목판에 유채, 32.2×39.8cm, 1912년, 레오폴드 뮤지엄

에곤 실레, 〈줄무늬 셔츠를 입은 자화상〉,
종이에 검은 분필, 과슈, 44.3×30.5cm, 1910년, 레오폴드 뮤지엄

문학평론가 권택영 교수의 "자의식은 나를 타인과 구별하여 개체로 바라보는 비스듬한 시선이다."라는 정의처럼 자의식이 누구보다 강했던 화가이기도 하다. 그렇기 때문에 나를 타인과 구별하고 싶을 때마다 그의 시선을 보았다. 붓 자국이 다 보일 정도로 거친 색칠도 강렬해서 시선을 끈다. 그 어떤 시선에도 견딜 수 있는 자아가 보인다. 스스로를 타인과 비교하지 말라고 충고하는 듯하다. 오랜만에 그의 자화상을 보며 그 어떤 말에도 흔들리지 않는 자의식을 다져본다. 나는 지금의 나로서 충분하고, 아마 앞으로 나를 더 사랑하게 될 것 같다. 세상에 조안나는 지금 여기에 있는 조안나밖에 없기 때문이다.

　　"이 세상에는 셀 수 없이 많은 훌륭한 사람과 앞으로 훌륭하게 될 사람들이 있겠지요. 그렇지만 나는 나의 훌륭함이 마음에 듭니다."

　　_ 에곤 실레

　　　　　　　　나는 내가 마음에 든다

자화상을 한번 그려볼까

"나는 이제 어디로 가려는 걸까. 내 모습을 보면서 생각했다. 아니, 그보다 나는 대체 어디로 와버렸을까? 여긴 대체 어디일까? 아니, 그보다 근본적으로, 나는 대체 누구인가? 거울에 비친 나를 보니 자화상을 그려볼까 하는 생각이 들었다. 만약 그런다면 어떤 그림이 나올까? 나는 스스로에게 애정 비슷한 것을 조금이라도 품을 수 있을까? 작은 조각 하나라도 좋으니, 반짝이는 무언가를 찾아낼 수 있을까?"

_ 무라카미 하루키, 『기사단장 죽이기』, 홍은주 옮김, 문학동네, 2017

르네상스 시대에 최고의 꽃미남이라 불리는 라파엘로 산치오

Raffaello Sanzio, 1483-1520의 20대 초반 자화상을 본다. 타고난 사랑꾼인 그는 자신의 얼굴을 분명 사랑했을 것이다. 티 없이 맑은 낯빛, 반듯한 콧날과 입술, 사슴처럼 크고 순수해 보이는 눈, 반달눈썹까지 이 청년의 자화상을 보고 있으면 그 차분한 색감처럼 가만히 나 자신을 되돌아보게 된다. 아마도 가장 많이 바라봤을 얼굴인 내 얼굴을 바라보며 지나온 시절을 되짚어 보는 것이다. 한 번도 스스로 제대로 손질해본 적 없는 풍성한 눈썹, 옅은 다크서클은 있고 쌍꺼풀은 없는 눈, 낮지만 얼굴 크기에 딱 맞는 크기의 코, 유난히 큰 앞니를 사뿐히 덮고 있는 입술까지 익숙하지만 매일 달라지는 내 얼굴이 낯설게 느껴진다. 거울에 비친 나를 보니 글을 쓰고 싶어졌다.

10대의 나는 30대에 내 얼굴이 이렇게 변할 것이라고 상상조차 하지 못했다. 우리나라에서는 하얀 얼굴이 미의 기준이 된 지 오래라 어렸을 때부터 까무잡잡한 피부가 늘 불만이었다. 그래서 대학생이 되었을 때, 원래의 피부 톤보다 밝게 화장을 하고 다녔다. 짙은 파운데이션에 가려진 내 맨얼굴은 집에서만 볼 수 있었다. 지금의 맨얼굴을 사랑하게 되기까지 내가 쓴 수많은 팩트, 컨실러들로 방 하나를 채울 수 있을지도 모르겠다. 피부과 스케일링, 1일 1팩, 직접 만든 천연 화장품, 비싼 명품 화장품 등 피부에 좋다는 건 다 해보았지만 불규칙한 식사 습관과 근본적인 스트레스를 고치지 못했기에 20대

나는 내가 마음에 든다

라파엘로 산치오, 〈자화상〉,
패널에 템페라, 47,5×33cm, 1506년, 우피치 미술관

의 내 얼굴을 끝끝내 사랑할 수 없었다. 더 깊숙이 책에 얼굴을 파묻고 지내는 시간이 늘어갔다.

　나이가 들수록 화장으로 완성할 수 없는, 편안하고 단단한 내면에서 우러나오는 빛을 믿게 되었다. 내가 좋아했던 선배는 만날 때마다 항상 웃는 얼굴로 나에게 기쁨을 주었다. 얼굴을 덮고 있는 화장품의 결이 자연스럽게 그녀의 다정한 말투와 우아한 자세에서 흘러나와서 "아, 선배처럼 나이 들고 싶어요."라는 말이 절로 나왔다. 그녀와 나는 좋아하는 책의 장르가 달라서 서점에 가면 서로 다른 코너에서 책을 추천할 수 있어서 더 좋았다. 미국 생활을 하고 오랜만에 합정역 부근에서 다시 만났을 때, 그녀는 내게 예전보다 여유로워 보여서 좋다고 했다. 실제로 나는 바쁘게 돌아가는 서울의 생활이 기억나지 않을 만큼 지루한 미국 생활에 푹 빠져 세상 그 누구도 부럽지 않은 상태였다. 정말이지 더 바랄 게 없었다. 길게 말하지 않아도 내 내면의 냄새를 맡을 줄 아는 섬세한 그녀가 더욱 그리워진다.

　아이를 낳고 살아갈 앞으로의 내 모습은 또 얼마나 변하게 될까. 세수할 시간도 없이 육아에 매달리더라도 내 얼굴을 바라보는 일을 게을리하지 않을 것이다. 일기장의 빈 페이지가 없을 정도로 틈틈이 일기를 쓰고, 변해가는 자신의 얼굴을 기록처럼 남겼던 화가처럼,

사진을 찍고 글로 내 얼굴을 그려놓고 싶다. 책으로 쌓아올리는 내면의 풍경은 새로 생기는 주름처럼 조금씩 내 얼굴에 연륜을 남길 것이다. 좋은 날이 있으면 반드시 나쁜 날이 있고, 말이 통하지 않는 아이는 곧 잔소리까지 야무지게 하는 아이로 성장할 것이다. 아이와 남편과 나누는 다정한 대화는 내 말투와 자세를 조금씩 변화시킬 것이다. 특별히 다른 재주가 없어 계속 글을 쓸 테지만, 내 손으로 직접 그린 자화상도 하나 가져보고 싶으니 조만간 캔버스와 물감을 사러 갈 것이다. 서툰 솜씨지만, 나의 얼굴을 비로소 사랑하게 되었으니 더욱 애정을 담아 그릴 수 있지 않을까? 그리다 보면 그동안 미처 몰랐던 내 안의 반짝이는 무언가를 발견하게 될지도 모르겠다.

꿈은 어떻게
그려 넣어야 할까

 같은 영화를 봐도 사람마다 감상평이 다르고, 같은 책을 읽어도 저마다 다른 포인트를 이야기한다. 각자 마음이 끌리는 건축물이 따로 있고, 미술품에 대해 눈곱만큼의 관심도 없는 사람도 많다. 책을 읽는다는 건 어느 정도 지적인 분위기를 풍기는 행위라 모두가 선호하는 취미임에도 불구하고, 많은 사람들이 책 대신 다른 오락거리를 선택한다. 그림을 본다는 것도 좋게 말하면 고상한 취미지만 나쁘게 말하면 허세, 허영의 냄새를 풍기는 사치스러운 놀이에 가깝다. 그래서 "내가 지금 한가롭게 그림이나 보고 있을 때가 아니야."라는 말을 자주 들었다.

나는 내가 마음에 든다

'백색의 화가' 로버트 라이먼Robert Ryman, 1930-은 "무엇을 그리느냐가 중요한 것이 아니라 어떻게 그릴 것인가가 중요하다(There is never any question of what to paint only how to paint)."라고 말한다. 그가 말하고 싶은 메시지는 "당신이 지금 보고 있는 것, 그것 자체를 보라."라는 것 같다. 하지만 이미 여러 기준과 가치관에 길들여진 우리는 무엇이든 해석하고 싶어서 제목부터 보고, 설명을 찾으려고 한다. 나도 이 글을 쓰기 위해 그에 대한 모든 자료를 찾아보고 인용할 말부터 골랐다. 다른 이의 말 없이 홀로 사고하는 것이 두려운지도 모르겠다.

캔버스에 물감으로 그리는 평범한 그림 형태가 아닌, 다양한 소재를 사용해 다양한 방법으로 백색을 표현했던 그의 작품을 지켜보면 왜 많은 사람들이 그에게 '미니멀리스트minimalist'라고 라벨을 붙여 줬는지 알 수 있다(정작 본인은 현실주의자realist로 불리길 바라지만⋯⋯). 단순하고 군더더기가 없어서 무슨 말이든 붙여주고 싶은 충동이 드는 작품들이 대부분이다. 주변에서 흔히 볼 수 있는 리넨에 크림치즈를 빵에 바르듯 덕지덕지 흰색 물감을 마구 바른 그림을 그림이라고 할 수 있을까? 영미권에서 유명하고 비싸다고 하니 이 그림은 위대한 것일까? 마크 로스코는 그래도 색이라도 구별되게 썼는데 이건 너무 쉬운 작업 방식이 아닌가? 이런 의문들이 뭉게뭉게 피어난다.

"많은 아름다운 것들은 고통과 대화할 때 그 가치가 드러난다. 결국 슬픔을 아는 것이 건축을 감상하는 특별한 선행조건이 되는 것이다. 다른 조건들은 옆으로 밀어놓더라도, 우선 약간은 슬퍼야 건축물들이 제대로 우리의 마음을 어루만질 수 있는 것이다."

_ 알랭 드 보통, 『행복의 건축』, 정영목 옮김, 청미래, 2011

드 보통이 말한 건축물의 효용에서 '건축'이란 말을 '그림'으로 바꾸면 설명이 가능할 것 같다. 대개 미술관과 갤러리는 백색 큐브처럼 생겼다. 하얀 벽면 위에 하얀 그림이 걸려 있다. 하지만 매번 같은 흰색은 없다. 모네가 수련과 건초더미를 모두 다르게 그렸듯이, 그는 다양한 실험을 통해 전부 다른 형태의 정사각형 작품을 만든다. 이 행위 자체가 예술이고 체험인 것이다. 특히 슬플 때, 이런 무제untitled의 그림을 보면 내 슬픔이 그대로 관통되는 기분이 든다. 이러한 감정은 누군가에게(특히 이런 쪽으로 문외한인 남편에게) 설명할 수도 없다. '제목 없음'이란 제목으로 차분히 글을 써내려가는 수밖에 없다. 아무리 말로 설명해보려고 해도, "대체 이렇게 허무한 그림을 왜 그렇게 비싼 돈을 주고 사는 거지?"라는 의문은 사라지지 않는다. 하지만 제목이 없기 때문에 내가 내 방식대로 해석하면 그만이라는 감상의 자유가 있다. 실제로 본 라이먼의 백색은 생각보다 역동적이고 (바탕에 깔려 있는 파란색, 빨간색으로 인해) 살아 움직이는 생명체처

나는 내가 마음에 든다

로버트 라이먼, 〈무제〉,
리넨에 유채, 26×26cm, 1965년

로버트 라이먼, 〈무제〉,
리넨에 유채, 1962년경, 뉴욕 그리니치 컬렉션

럼 느껴진다.

사랑, 결혼, 죽음, 이별, 이혼, 가난, 실업, 소음, 고독, 침묵, 내면
의 평화, 성공, 물질적 행복을 다룬 책들은 넘쳐나지만 정작 우리는
그것을 어떻게 다른 방식으로 접근할 것인가에 대한 고민은 뒤로 미
뤄 둔다. '어떤 사람이 되겠다'라고 말하는 건 쉽지만, '어떻게 성장
하겠다'라고 말하는 건 어렵기 때문이다. 지나치게 비싸고 한없이 무
가치해 보이는 흰색의 그림 앞에서 나는 그렇게 한참 동안 (경우의 수
가 많은) 언어를 닮은 나의 꿈에 대해 생각해보았다. 인생이 오지선다
형 사회문제와 같지 않다는 걸 알고 난 후, 자주 하얀 빈 종이가 시험
지로 나오는 꿈을 꾼다. 텅 빈 백지에 무얼 써야 할까. 학창 시절처럼
손에 땀까지 흘리며 초조해할 필요는 없다. 온 시간을 내 의지대로
쓸 수 있는 프리랜서의 삶이 주는 선물이다. 이제는 정답 대신 나만
의 답을 나만의 룰대로 적어나가면 된다. 슬픔과 외로움 그리고 아름
다움을 새로운 글로 그리고 싶다는 나의 소박한 꿈도 갤러리에 조명
을 받고 전시될 수 있을 것만 같다. 로버트 라이먼의 모두 조금씩 다
른 수백 가지 우아한 백색이 그렇게 말해주는 듯하다.

에필로그

그림 같은 글을
쓸 수만 있다면…

 책만 만들고 쓰던 내가 그림에 대한 책을 쓴다고 했을 때, 주변 사람들은 의외라는 반응을 보였다. 독서 에세이만 쓰던 사람이 왜 갑자기 미술 에세이를?! 하지만 기존의 내 책을 읽었던 독자나 블로그 이웃들은 내가 끊임없이 그림 이야기를 해왔다는 걸 알고 있을 것이다. 오래된 나의 작업 파트너, 네이버 블로그에도 당당히 '스탕달 신드롬'(뛰어난 미술품이나 예술 작품을 보았을 때 순간적으로 느끼는 각종 정신적 충동이나 분열 증상. 소설가 스탕달이 이탈리아 피렌체에서 〈베아트리체 첸치〉 작품을 감상하고 나오던 중 무릎에 힘이 빠지면서 황홀경을 경험했다고 일기에 적어놓은 데서 유래한다)이라는 미술 관련 카테고리가 메인으로 있다. 매년 조금씩 써 두어서 비공개 포스트를 포함해 320개의 글이 담겨

있다. 책 속 문장을 저장해두는 '밤의 인터넷'이란 비밀 카테고리만큼 아끼는 나의 영감 창고이다.

자신에게 어울리는 옷을 멋지게 차려입은 사람들의 사진을 보는 재미만큼, 조용하고 조도가 낮은 미술관에서 홀로 그림과 마주하는 순간의 정적도 중독성이 강해서 꾸준히 그림에 관한 글을 쓸 수 있었다. 그림을 보는 공간, 그림을 둘러싼 사람들, 또 그림을 보는 나. 분명 현재 존재하는 것들인데 미술관에서는 모두 '이 세상'이 아닌 것 같아서 좋다. 미술관에 입장하기 전에 티켓을 끊고, 설레는 마음으로 줄을 서고, 보고 싶었던 그림을 몇 시간이고 감상한다. 그다음 미술관 안에 있는 카페에서 커피를 마시며 도록이나 엽서, 찍은 사진을 보고 쉬는 일련의 과정이 좋다. 퇴직금의 반을 털어 간 파리 여행도 미술관 관광이 전부였다 해도 무방하다. 아마도 글을 쓰는 직업을 가졌기에 그림을 보고 있으면 일종의 해방감을 느끼는지도 모르겠다.

밋밋한 벽에 좋아하는 화집에서 그림을 푹 찢어 붙이는 것도 내 취미 중 하나이다. 벽을 마음대로 뚫을 수 있는 내 집이 생기면 제일 먼저 명화 액자를 살 것이다. 세잔이나 모란디의 정물화 같은 것을 벽에 걸어놓기만 해도 그 공간에서 영영 떠나고 싶지 않을 것 같다. 그림 앞에서 차를 마시고, 책을 읽고, 대화를 나누고……. 그림에

어울리는 러그나 소파, 쿠션의 색깔 배치도 여럿 생각해두었다. 피카소, 마티스의 생애나 작업 방식에 대한 글을 읽으면 나도 모르게 창작 욕구가 솟아오르고(둘 다 참 열심히 오래도 살았다), 현존하는 화가 중 가장 비싼 가격으로 그림이 팔리는 데이비드 호크니의 아이패드 드로잉을 보면 따라 그리고 싶어진다. 실제 드로잉 앱으로 호크니의 일상적이고 감각적인 그림을 따라 그리다 보면 시간이 훅 간다. 금방 색깔 있는 일상이 연출된다. 때론 실제 그림 속에 둘러싸이고 싶어 멀고 복잡한 시카고로 원정을 떠난다. 물론 운전을 죽어도 하기 싫어하는 남편을 꼬셔서 말이다. 왜 나는 진작 운전을 배우지 않았을까. 한국을 떠나와 머물고 있는 이곳에서 시간 부자인 내가 운전만 할 수 있었다면 도시와 그림이 동시에 있는 그곳으로 시도 때도 없이 갔을 텐데⋯⋯. 그까짓 두 시간, 아무것도 아니라는 듯이.

이토록 그림을 좋아하게 된 계기는 차차 색을 잃어버렸던 20대로 거슬러 올라가면 찾을 수 있다. 돈을 벌 수도, 그렇다고 넉넉하게 용돈을 받을 수도 없던 시절에는 엄마나 언니의 옷과 신발을 빌려서 입고 다녀야 했다. 둘 다 취향이 독특해서 길이가 길거나 품이 크고, 거의 검은색 위주였다. 하도 검은색 옷만 치렁치렁 입고 다녀서 한때 별명이 '어둠의 자식'이었다. 책과 함께 길고 긴 어둠의 시절을 보내고 아르바이트를 시작한 후로 평소 입고 싶었던 무채색 옷들을 하나

앙리 마티스, 〈강변의 목욕하는 사람들〉,
캔버스에 유채, 260×392cm, 1909~17년, 시카고 미술관

씩 사기 시작했다. 그러다 결정적으로 미술관 스태프 일을 하게 되었고, 함께 일하는 이들의 자유분방하고 다양한 스타일에 자극을 받았다. 또 매일 수백 명씩 미술관에 오는 미대생이나 미술에 관심이 많은 패션 피플들의 옷차림을 보고 더욱더 색과 형태에 민감해졌다. 단색에서 무채색으로, 무채색에서 유채색으로의 변화. 그렇게 삶은 점점 다양한 색을 받아들이고 나는 나만의 스타일을 만드는 일에 몰두했다. 표현하고 싶었던 감정을 적어놓은 문학 작품만큼이나 남다른 시선과 감각을 가진 천재들이 완성한 그림은 내 삶을 아름답게 만드는 도구가 되었다.

그림을 보는 안목을 키우는 것은 취미로서 삶을 아름답게 만들어줄 뿐만 아니라 편집자로서 일할 때 디자인적 감각을 키워주는 역할도 한다. 수없이 많은 책 중에서 어떤 책을 고를 것인가를 고민할 때, 우리는 결정적으로 '책이 입은 옷'인 표지에 가장 먼저 마음을 빼앗긴다. 그 표지를 결정할 때, 나는 내가 보고 찾고 또 저장해두었던 색색의 그림들을 떠올린다. 책은 곧 삶이고, 삶은 책으로 항상 연결되지만 그 연결을 이어주는 중요한 키워드는 역시 이미지이다. 텍스트의 질은 기본이고, 단단하고 힘 있는 본문 디자인의 자간과 폰트, 선과 기호들도 몬드리안의 그것처럼 의미 전달에 탁월한 역할을 한다. 글과 이미지는 그렇게 서로가 서로를 돕는다.

"나는 삶이 글의 '소재'를 가져다줄 것이라고 기대하지 않는다. 다만 글을 위한 '미지의 기획'을 원한다. '나만이 쓸 수 있는 글을 쓰고 싶다'라는 이 생각은 형식조차도 실제 내 삶에 의해 부여된 텍스트를 의미한다. 나는 우리가 쓰고 있는 이 글을 절대 예상할 수 없었을 것이다. 그것은 삶으로부터 나왔다. 다수의 조각들로 이뤄진 사진으로 쓴 글 역시 마찬가지로 다른 무엇보다 이 현실을 담은 '최소한의 이야기를 만드는' 기회를 내게 준다."

_ 아니 에르노 · 마크 마리, 『사진의 용도』, 신유진 옮김, 1984Books, 2018

사랑을 나누기 전 혹은 나눈 후에 주변 풍경을 사진으로 남기고 애인과 함께 그 사진에 대한 글을 써서 책으로 묶은 아니 에르노의 『사진의 용도』에는 내가 그림을 삶에 끌어들이기 위해 노력했던 흔적들이 그대로 드러나 있다. 이 책을 쓰는 동안 그림으로 쓴 글이 현실과 멀어지지 않도록 노력했다. '나만이 쓸 수 있는 글을 쓰고 싶다'라는 욕망으로 화가와 작품에 대한 해설은 한 번씩만 읽고 잊어버리고자 했다. 검색해도 나오지 않는 나만의 그림 이야기를 그려 넣고 싶었다. 가만히 바라보는 그림들 속에는 예전엔 미처 발견하지 못한 내가 점과 선, 면으로 존재하고 있었다. 책에 실린 글의 절반을 임신한 상태에서 썼기에 두 개의 심장이 만들어낸 단상들이다. 입덧으로 일상생활이 불가능했던 3개월을 제외하고 그림을 보고 쓰는 동안 태

교한다는 생각으로 기존의 내 책들과 다른 '분홍분홍한' 느낌을 살리고자 했다. 그동안 나는 책 속에서 따뜻함보다는 차가움을 찾아 헤맸기에 그림 속에서는 조금 편안해지고 싶었다. 몸을 불편하게 만드는 모든 옷과 신발, 인간관계를 버렸듯이 이제는 딱딱하고 차가운 글보다는 그림처럼 현실을 조화롭고 아름답게 혹은 애잔하게 포착하는 글을 쓰며 살아가고 싶다. 글로 쓰인 이 그림 속 여유 조각들이 독자들의 삶에도 잔잔하게 내려앉길 바라며…….

2019년
매일 눈이 내리는 겨울왕국에서
조안나

그림이 있어 괜찮은 하루
말보다 확실한 그림 한 점의 위로

초판 1쇄 발행일 2019년 7월 26일
초판 2쇄 발행일 2020년 9월 4일

지은이 조안나

발행인 이상만
발행처 마로니에북스
등 록 2003년 4월 14일 제 2003-71호
주 소 (03086) 서울특별시 종로구 동숭길 113
대 표 02-741-9191
편집부 02-744-9191
팩 스 02-3673-0260
홈페이지 www.maroniebooks.com

ISBN 978-89-6053-576-3 (03600)